臺灣美術全集
TAIWAN FINE ARTS SERIES
侯翠杏

43

臺灣美術全集43
TAIWAN FINE ARTS SERIES

侯翠杏
HOU TSUI-HSING

藝術家出版社印行
ARTIST PUBLISHING CO.

T H Hou 杏

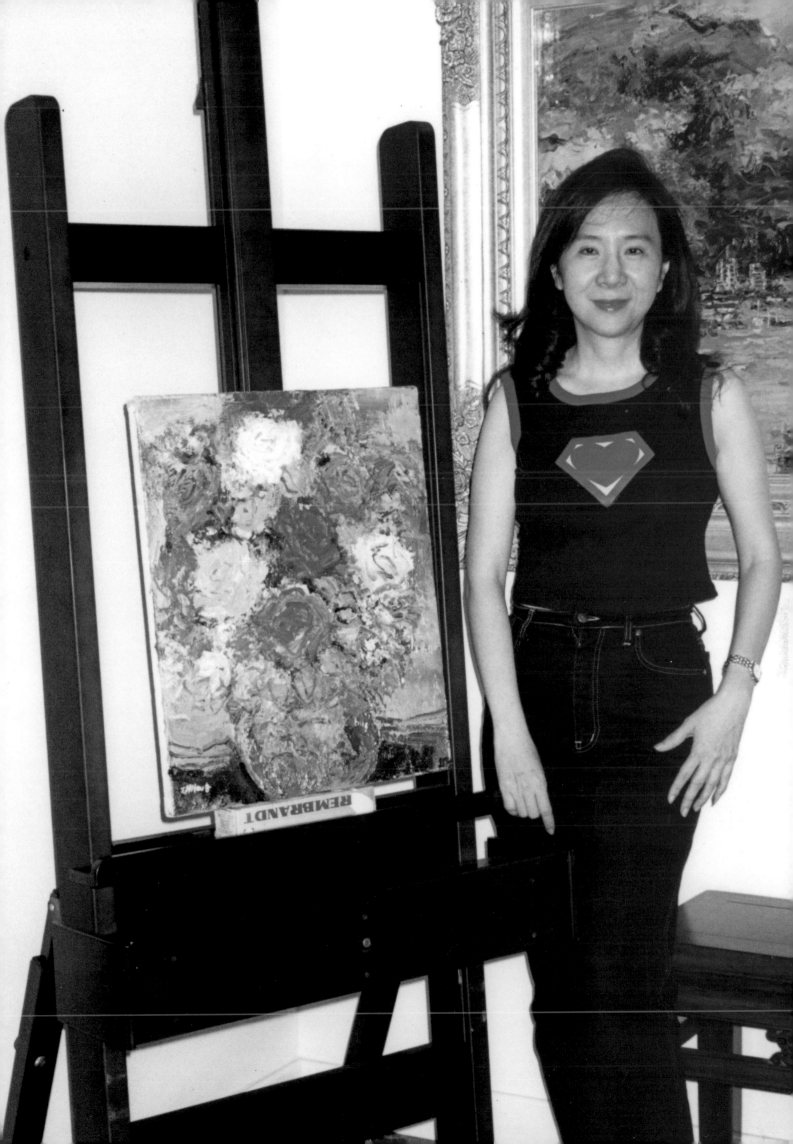

凡例

1. 本集以崛起於日據時代的台灣美術家之藝術表現及活動為主要內容，將分卷發表，每卷介紹一至二位美術家，各成一專冊，合為「台灣美術全集」。

2. 本集所用之年代以西元為主，中國歷代紀元、日本紀元為輔，必要時三者對照，以俾查證。

3. 本集使用之美術專有名詞、專業術語及人名翻譯以通常習見者為準，詳見各專冊內文索引。

4. 每專冊論文皆附英、日文摘譯，作品圖說附英文翻譯。

5. 參考資料來源詳見各專冊論文附註。

6. 每專冊內容分：一、論文（評傳）、二、作品圖版、三、圖版說明、四、圖版索引、五、生平參考圖版、六、作品參考圖版或寫生手稿、七、畫家年表、八、國內外藝壇記事年表、九、國內外一般記事年表、十、內文索引等主要部分。

7. 論文（評傳）內容分：前言、生平、文化背景、影響力與貢獻、作品評論、結語、附錄及插圖等，約兩萬至四萬字。

8. 每專冊約一百五十幅彩色作品圖版，附中英文圖說，每幅作品有二百字左右的說明，俾供賞析研究參考。

9. 作品圖說順序採：作品名稱／製作年代／材質／收藏者（地點）／資料備註／作品英譯／材質英譯／尺寸（cm‧公分）為原則。

10. 作品收藏者（地點）一欄，註明作品持有人姓名或收藏地點；持有人未同意公開姓名者註明私人收藏。

11. 生平參考圖版分生平各階段重要照片及相關圖片資料。

12. 作品參考圖版分已佚作品圖片或寫生手稿等。

目　錄

8 ◉　編輯委員、顧問、編輯群名單

9 ◉　凡例

10 ◉　目錄

11 ◉　目錄（英譯）

12 ◉　侯翠杏圖版目錄

18 ◉　論文

19 ◉　鳴鳳朝陽丹青志──侯翠杏藝術創作⋯⋯黃光男

33 ◉　鳴鳳朝陽丹青志──侯翠杏藝術創作（英文摘譯）

35 ◉　鳴鳳朝陽丹青志──侯翠杏藝術創作（日文摘譯）

37 ◉　侯翠杏作品彩色圖版

169 ◉　參考圖版

170 ◉　侯翠杏生平參考圖版

190 ◉　侯翠杏作品參考圖版

209 ◉　侯翠杏作品圖版文字解說⋯黃光男

226 ◉　侯翠杏年表及國內外藝壇記事、國內外一般記事年表

234 ◉　索引

239 ◉　論文作者簡介

Contents

Contributors ◉ 8

Introduction ◉ 9

Table of Contents ◉ 10

Table of Contents（English Translation） ◉ 11

List of Color Plates ◉ 12

Oeuvre ◉ 18

"A Singing Phoenix Soaring Towards the Sun" ◉ 19
Hou Tsui-Hsing's Artistic Creation and Vocation ── Huang Kuang-Nan

"A Singing Phoenix Soaring Towards the Sun" ◉ 33
Hou Tsui-Hsing's Artistic Creation and Vocation（English Translation）

"A Singing Phoenix Soaring Towards the Sun" ◉ 35
Hou Tsui-Hsing's Artistic Creation and Vocation（Japanese Translation）

Hou Tsui-Hsing's Color Plates ◉ 37

Supplementary Plates ◉ 169

Photographs and Documentary Plates ◉ 170

Additional Paintings by Hou Tsui-Hsing's ◉ 190

Catalog of Hou Tsui-Hsing's Paintings ⋯ Huang Kuang-Nan ◉ 209

Chronology Tables ◉ 226

Index ◉ 234

About the Author ◉ 239

圖版目錄
List of Color Plates

38　　圖1　　寫生系列——田園 I　1971　油彩、畫布

39　　圖2　　音樂系列——藍色奏鳴曲　1975　壓克力、畫布

40　　圖3　　海洋系列——知本小調　1976　油彩、畫布

41　　圖4　　寶石系列——No.1　1987　壓克力、畫布

42　　圖5　　海洋系列——如歌行板　1992　油彩、畫布

43　　圖6　　大自然系列——灼灼其華　1993　油彩、畫布

44　　圖7　　大自然系列——無限時空 I.D.C　1993　油彩、畫布

45　　圖8　　大自然系列——宇宙時空　1994　油彩、畫布

46　　圖9　　大自然系列——依情　1994　油彩、畫布

47　　圖10　都會時空系列——浪漫的城市　1994　油彩、畫布

48　　圖11　大自然系列——銀河　1995　油彩、畫布

49　　圖12　情感系列——激越　1995　油彩、畫布

50　　圖13　寫生系列——美麗歲月　1995　油彩、畫布

51　　圖14　寫生系列——夏夢詩島　1995　油彩、畫布

52　　圖15　都會時空系列——羅馬　1995　油彩、畫布

53　　圖16　都會時空系列——舊金山　1996　油彩、畫布

54　　圖17　大自然系列——臨海山城　1996　油彩、畫布

55　　圖18　大自然系列——豐碩大地　1996　油彩、畫布

56　　圖19　大自然系列——顫動的山巒　1996　蛋彩、紙

57 圖20 音樂系列──天地交響曲　1996　油彩、畫布

58 圖21 音樂系列──合唱　1996　油彩、畫布

59 圖22 音樂系列──即興曲　1996　油彩、紙

60 圖23 音樂系列──帕華洛帝　1996　油彩、畫布

61 圖24 音樂系列──莫札特小夜曲　1996　油彩、畫布

62 圖25 情感系列──在雲端上　1996　油彩、紙

63 圖26 情感系列──安全感　1996　油彩、紙

64 圖27 情感系列──百感　1996　蛋彩、紙

65 圖28 情感系列──夢境　1996　油彩、畫布

66 圖29 都會時空系列──人間淨土　1996　油彩、畫布

67 圖30 都會時空系列──都會心象　1996　油彩、畫布

68 圖31 新世紀系列──未來城市　1996　蛋彩、紙

69 圖32 新世紀系列──未來港口　1996　油彩、畫布

70 圖33 情感系列──青春・我的夢　1996-2001　油彩、畫布

71 圖34 新世紀系列──3D星球之家 I、II　1996-2022　油彩、畫布

72 圖35 大自然系列──春幼荷　1997　油彩、畫布

74 圖36 音樂系列──史特勞斯「春之頌II」　1997　油彩、畫布

75 圖37 大自然系列──杏花村　1998　油彩、畫布

76 圖38 情感系列──穿透　1998　油彩、畫布

77 圖39 情感系列──智慧之泉　1999　油彩、畫布

78 圖40 音樂系列──韋瓦第「四季」之一「春」　1999　油彩、畫布

79 圖41 音樂系列──韋瓦第「四季」之二「夏」　1999　油彩、畫布

80　圖42　音樂系列——韋瓦第「四季」之三「秋」　1999　油彩、畫布

81　圖43　音樂系列——韋瓦第「四季」之四「冬」　1999　油彩、畫布

82　圖44　民族風情系列——抽象素描 I　2000　水墨、紙

83　圖45　民族風情系列——抽象素描 III　2000　水墨、紙

84　圖46　大自然系列——No.1 身歷其境　2000　油彩、畫布

85　圖47　大自然系列——No.8 登峰造極　2000　油彩、畫布

86　圖48　大自然系列——No.3 神奇　2000　油彩、畫布

87　圖49　大自然系列——No.9 無極　2000　油彩、畫布

89　圖50　情感系列——天地玄黃12　2001–2007　油彩、畫布

90　圖51　情感系列——天地玄黃13　2001–2007　油彩、畫布

91　圖52　情感系列——天地玄黃15　2001–2007　油彩、畫布

92　圖53　情感系列——天地玄黃18　2001–2007　油彩、畫布

93　圖54　情感系列——天地玄黃20　2001–2007　油彩、畫布

94　圖55　情感系列——天地玄黃28　2001–2007　油彩、畫布

95　圖56　情感系列——天地玄黃33　2001–2007　油彩、畫布

96　圖57　情感系列——天地玄黃34　2001–2007　油彩、畫布

97　圖58　情感系列——天地玄黃36　2001–2007　油彩、畫布

98　圖59　新世紀系列——跨世紀　2001　油彩、畫布

99　圖60　情感系列——美感無限　2001　油彩、畫布

100　圖61　情感系列——西方精神　2001　油彩、畫布

101　圖62　情感系列——雲在說話　2001　油彩、畫布

102　圖63　情感系列——暇想　2001　油彩、畫布

103　圖64　大自然系列——山中傳奇 II　2001　油彩、畫布

104　圖65　情感系列——滾滾紅塵　2001　油彩、畫布

106　圖66　大自然系列——山青水闊 I　2001　油彩、畫布

107　圖67　民族風情系列——印第安之火舞　2002　油彩、畫布

108　圖68　民族風情系列——英雄本色　2002　油彩、畫布

109　圖69　音樂系列——杜蘭朵公主　2002　油彩、畫布

110　圖70　新世紀系列——來自五度空間的光　2002　油彩、畫布

111　圖71　大自然系列——雲中樂　2002　油彩、畫布

112　圖72　情感系列——童詩　2003　油彩、畫布

113　圖73　民族風情系列——延伸　2003　油彩、畫布

114　圖74　新世紀系列——網路進城　2003　油彩、畫布

115　圖75　都會時空系列——上海　2003　油彩、畫布

116　圖76　大自然系列——光與熱 I　2004　油彩、畫布

117　圖77　大自然系列——光與熱 II　2004　油彩、畫布

118　圖78　情感系列——生命之問　2004　油彩、畫布

119　圖79　海洋系列——海之冠　2005　油彩、畫布

120　圖80　情感系列——朝顏　2005　油彩、畫布

121　圖81　都會時空系列——台北101　2005　油彩、畫布

122　圖82　寶石系列——自然元素 II　2005　油彩、畫布

123　圖83　寶石系列——自然元素 III　2005　油彩、畫布

124　圖84　寶石系列——自然元素 VI　2008　油彩、畫布

125　圖85　寶石系列——自然元素 VII　2008　油彩、畫布

126　圖86　寶石系列——自然元素Ⅸ　2008　油彩、畫布

127　圖87　寶石系列——自然元素Ⅹ　2008　油彩、畫布

128　圖88　大自然系列——四季・春　2006　油彩、畫布

128　圖89　大自然系列——四季・夏　2006　油彩、畫布

129　圖90　大自然系列——四季・秋　2006　油彩、畫布

129　圖91　大自然系列——四季・冬　2006　油彩、畫布

130　圖92　新世紀系列——幻象　2006　油彩、畫布

131　圖93　民族風情系列——拉丁陽光Ⅰ　2007　油彩、畫布

132　圖94　民族風情系列——拉丁陽光Ⅱ　2007　油彩、畫布

133　圖95　民族風情系列——拉丁陽光Ⅳ　2007　油彩、畫布

134　圖96　民族風情系列——拉丁陽光Ⅴ　2007　油彩、畫布

135　圖97　新世紀系列——拼圖Ⅰ　2007　油彩、畫布

136　圖98　新世紀系列——拼圖Ⅱ　2007　油彩、畫布

137　圖99　新世紀系列——拼圖Ⅳ　2007　油彩、畫布

138　圖100　新世紀系列——拼圖Ⅵ　2007　油彩、畫布

139　圖101　民族風情系列——辟邪Ⅰ　2008　油彩、畫布

140　圖102　大自然系列——如果我是陶淵明　2008　油彩、畫布

141　圖103　都會時空系列——繁華　2008　油彩、畫布

142　圖104　都會時空系列——六本木的聯想Ⅰ　2008　油彩、畫布

143　圖105　情感系列——佳境　2009　油彩、畫布

144　圖106　大自然系列——光・影　2009　油彩、畫布

145　圖107　寶石系列——水晶靈　2010　油彩、畫布

146　　圖108　民族風情系列——華山　2010　油彩、畫布

148　　圖109　情感系列——沙龍小憩　2010　油彩、畫布

149　　圖110　都會時空系列——巴黎左岸的浪漫　2010　油彩、畫布

150　　圖111　大自然系列——太虛祥雲　2011　油彩、畫布

151　　圖112　情感系列——躍進　2011　油彩、畫布

152　　圖113　民族風情系列——保庇　2011　油彩、畫布

153　　圖114　空間再詮釋創作（1）　2011　元宇宙‧虛擬空間

154　　圖115　大自然系列——碧落瑤池　2013　油彩、畫布

155　　圖116　大自然系列——光輪　2013　油彩、畫布

156　　圖117　禪系列——琉璃世界I　2015　油彩、畫布

157　　圖118　都會時空系列——窗　2015　油彩、畫布

158　　圖119　大自然系列——宇宙一隅　2016　油彩、畫布

159　　圖120　情感系列——漫天　2017　油彩、畫布

160　　圖121　都會時空系列——都會的聯想　2018　油彩、畫布

161　　圖122　寶石系列——芳菲　2018　油彩、畫布

162　　圖123　都會時空系列——濱海桃源　2022　油彩、畫布

164　　圖124　大自然系列——祕密花園　2022　油彩、畫布

165　　圖125　寶石系列——華麗　2022　油彩、畫布

166　　圖126　禪系列——螢光‧月光　2022　油彩、畫布

167　　圖127　新世紀系列——時空互動　2022　油彩、畫布

168　　圖128　大自然系列——探索宇宙的多次元　2022　油彩、畫布

論 文
Oeuvre

論 文

鳴鳳朝陽丹青志——
侯翠杏藝術創作

黃光男

一、前言——鳳凰彩筆

　　侯翠杏女士的藝術創作來自一種冥想，也來自乙份天純的情感，在臺灣人文薈萃的環境下，孕育出她的藝術美感，與藝術創作的才能，並發揮至情至性的藝術創作。

　　一股天真浪漫，才情洋溢的氛圍下，在藝壇上發揮了一道精彩的虹光。令人讚嘆其情真意切的作品，有甚多感人心肺的佳作、正如老子所提出的「道」理一般：「天長地久。天地所以能長且久者，以其自生，故能長生。是以聖人後其身而身先，外其身而身存。非以其無私耶？故能成其私。」（老子·七章）相信藝壇上有如此作為者，當知美者不言前，言者未必存美。

　　侯翠杏的藝術美學觀，當如是言，即是不言而言、不道而道的心境。更具體地說，侯翠杏的藝術創作過程，雖然以視覺藝術舖陳她的美學理念，在此文中，雖以她在繪畫創作表現為主調，但所涉及她的心靈的思維或寄寓，包括了「八大藝術」的形質，應有她獨特的看法與主張。在微觀中，或許更可明白她在半世紀來的修為與表現。也是一項悟「道」的過程，「小花問道，『我要怎樣的對你唱，怎樣的崇拜你呢，太陽呀？』太陽答道：『只要用你的純潔、簡樸的沉默！』」（泰戈爾，漂鳥集247）

　　有了這項啟發，對於侯翠杏的藝術表現與創作，當可再詮釋多元性的美學主張，或可融合在文學上、美學上與社會意識的寄情，更能發現她的時代、環境給予她的創作養份，不全是後天的學養、也來自先天的情智舖陳。

　　當然，藝壇上或許有很明確的東西繪畫的分類，也很重視師承的傳誦，但就藝術家的創作上，不如說是一個人性與格局的規劃，更甚於被制約的機制。侯翠杏在作品上的熱力與主張，正好在她的雋永語彙中，有明確的主張，她並不排斥傳承的經驗，卻也不是攝影式的印染，而有更為斑燦的形質表達，在畫面上的構造、形式與彩光，儘管是一粒礦石（或寶石）的遺落或鑲嵌，正是她美學的亮度。

　　有人說：她在繪畫藝術上有諸多不言的密碼，讓觀賞陷入一種迷茫的詩境，卻也可以了解她生命力的夢境、似真似幻中的真實。也是她美學中所追索的「道」理。「綿綿若存，用之不勤」（老子·六章）

二、新明初光──美質藝心

藝術家的出生，必然與他的環境、時代有直接關係，也必然有先天的才情與後天的學習有關。有直覺、有眼界、更有一種不言卻可感的人情世界。

侯翠杏的學養與修為，來自一個教育家庭，也來自一個企業家的效能啟蒙，加上自己鍥而不捨的努力，方得自性展翅高飛的境地。

她的父親侯政廷先生，是位有理想、有作為的企業家。原本也是一位力主教育工作的傳道者。不論從那一方面的審視，優於常人為鄉為社會的理想、力求公正善舉的胸懷，從基層服務鄉里，到與其長輩侯金堆先生合作創立「東和行」開始，便積極投入了經濟發展的社會層級。在倍極辛勞的過程中，以其聰慧之才能，看準國家在振敞起飛的政策下，以機械需要的鋼鐵工業為基礎，陸續經營相關企業的營運，是位非常成功的企業家，加上他宅心仁厚、熱心公益，以及侯翠杏的母親林玉霞女史的嫻慧愛心，在家庭中共體居家的美感佈置，促發了一個散發良善且優雅的生活環境。

侯翠杏在這種優雅的教養下，身為長女的她，父母應有更為期待的指導方向，包括她日後有學習的範疇，除了美好的居家之美外，在耳濡目染中，看見家庭的佈置、或空間的設計，包括家俱的擺設等等，甚至是服飾的剪裁、色彩調配，均深深映入她的腦海裡。

當然，以一個企業家庭，均以理工事業有的期許下，希望後繼有人，尤其身為長女的後代，理當受到家庭的注目。但具有母親愛美且有新意的啟發，侯翠杏的心向可想而知，便有巨大的變化與志向。儘管日日是管理，天天是事業的環境中，另一扇美麗圖象亦躍然眼前。

圖象之美來自視覺經驗的選擇，也來自先天性的敏感度，包括智慧的層次，行動的印證。美學家克羅齊（Benedetto Croce, 1866.2.25-1952.11.20）認為是直覺的才氣，但也是經驗的疊積與判斷。直覺在於思維中被選擇為情感與認知情理上的自發行為，若以此類推，對於物象或圖式有特別敏感的人，他必然具備藝術家養成條件，亦即為天賦才能與行動的開端。

行動在於嘗試與展現，也在於對於圖象的理解與造境的追逐。更是一項人性基本的特質。法人柏格森（H. Bergron）說：「人類的基本需要不是知識而是行動」，因為藝術創作乃繫於創意活動而展開，才在其結果因行動而生出知覺。此項推理，是藝術工作者極為特別的性格與才情。侯翠杏的孩童時期，或者在正是投入藝術學習前，這一先天的喜愛，似乎是很令人感到興趣的階段，也是她成就藝術創作的原始力量。

家庭給予的環境與教養，當然不只是知識的充實，在儒雅教育中的藝術形式或技巧，除了生活上的家庭佈置，如花園、盆栽、園藝、或庭苑、居家、軒窗等有形的空間、具有裝置性的藝術展現外，父母的期許與啟發，亦得有諸多的影響，如父親希望她能在建築事業上承繼宏大的工作，或是母親引導的音樂與舞蹈才藝，都在她的初光明新之中。不論是視覺中的建築，包含了空間設計與雕刻藝術；或音樂、舞蹈的動狀活動中的節奏、旋律、情境，亦在表演藝術之中，與自然界中生命的脈動息息相關，這些「先入為主」或「隱式教程」，都是她日後作為繪畫藝術美學表現的驅動力。

她在口述「繪畫密碼」時，曾經說：「對於繪畫懷抱宗教式的狂想，以夢想為原動力，創作的過程，其實就是她生命活力泉源。」這項熱力便是她在生活認知中，先有了一份至高的理想與生活中互動的反應，正如美學家里德（H. Read）所說：「人類很自然地就會對訴諸感官物體的形狀、表面和實體產生一些反應」，那麼，侯翠杏的初次踏入生活的意義上顯然是位立意明

確、行動有章的環境。

這項應感之會，也得以成為日後研究她繪畫藝術過程的重要依據。不論藝術美學是否是生命的寄託、或是生活的需要、在初次感官甦醒時，就得到天地大氣、社會共溫的條件，正是一個藝術工作者原始的勃發力量。

再說，藝術是創意，是否就是對物象、意象的慾望與滿足，還是為了達到自己的需要，便在選擇創作時，有了乙份與心理內在有關的夢想，想像出如何在有型的視覺景物中，寄託些自己的主張與想法。答案是確切的。心理學家佛洛伊德（S. Freud）曾認為「敢於明目張膽地表露白日夢的只有藝術家」，也就是在心靈慾望泉湧而來時，侯翠杏的啟蒙或開眼於創作來說，是個夢境的追尋者，也不停在製造幻想，以達成慾望（藝術）完成的人。

有了上述的開啟，侯翠杏在日後幾十年的時空裡，一方面在尋求自小的夢境，以表現她特殊的心靈慾望；另一方面在不斷的創作中，繼續揭開個人永矢不渝的藝術美學的完善。基於這兩項因素，她在追尋藝境時的過程便有與一般人不同的美感與造境，或者是侯翠杏繪畫表現的特點。

若打開繪畫史的流程，再來看看，藝術的產生，乃繫於作者內在修為與美學認知的結合體，也是一項很鮮明的美感宣示，不論是自西方印象畫派，來自科學性的發現之後的抽象、立體、或未來派等等均有社會發展的意識集合，儘管由哲學、社會學或心理學的意識開始，亦即存在與冥想交織，更廣大的藝術學，在侯翠杏的畫中產生新意；加上如東方的神祕主義中的禪意、寫意、詩情的清末民初的文人畫風，或許也在侯翠杏的畫境，吸收上了文學、詩詞、曲調的節奏。總之，侯翠杏一開始的新明初光，就是繪畫美學的奠定過程。

三、出言有章──名師授業

有了上述的看法，對於侯翠杏而言，更是如初啟門扉見到陽光的喜悅。

儘管自小她與一般學生一樣，初期家長、學校老師要求在課業上能有所好成績表現，在升學的道路才能考上理想的學校，當年包括國校尚有升學的壓力，而初中到高中，乃至升為大學生都有很艱難的課業，雖然以她的智慧，對於這項普遍的要求，並非是難事、但一心喜悅美感捕捉，藝術學習的本性卻在不經意之下，有很亮麗的成績。如小學時，就是兒童繪畫的喜愛者，甚至幫同學代筆，促使她的才能得到老師的關心，有可以表現的時候，如學校刊物，包括壁報的製作都有美好的表現，甚至了初中摒除依美術課本臨仿的畫法，而有自己可發揮的新意象出現，甚至以其他技法作為「與眾不同」的畫作，這一點她常常津津樂道說，因為自己的喜愛受到美術老師的推薦，如壁報報頭或插圖等，她欣然接受這項美術工作，使自己越發對於學校的美術活動更感興趣與深愛。

之後雖然在大學時代，不是就讀美術系，卻是美術的愛好者，在自己課程之外，她全力投進藝術的領域裡，包括入學時的舞會佈置、或是服飾的選擇，甚至禮服的選件與製作都得到師長與同學的讚賞。在別人的眼光下，還視為美術家的作品。事實上，以一個家政營養系的學生，如此亮麗的表現，豈止喜不自勝的感受，且更促發她追求傑出藝術創作的動力。其中包括世界藝術全集，名家畫冊目錄，或是閱讀美學、藝術學的種種措施，比之藝術系學生更是積極。

開眼畫冊的形態與內容，是作為藝術工作者重要的過程。其一她得到了藝術作品的美學原理，以便有所根源於藝術美的了解；其二是先天愛美的個

性，在更多的知識與反省後，如何辨別藝術與美的關係。在後文當可再詳實提出侯翠杏的眼界與心胸大氣。

任何一位藝術家的產生，或一位畫家的發現，他們都一個特點，就是有「繼往開來」的過程，雖然所受的程度不一，但「創作」具有「物生物」與「有生有」真實，不論是自然天成、或科班出身，我們可以提出兩個方向，即師承與自我。

師承雖有老生常談的傳統，但傳統就是經驗，也是文化的表徵。侯翠杏明白傳統就是一項認同，也是前人的經驗，不論是前人的作品、或更遠的美術史的流派，必須有一定的規律與意義，否則在繪畫形質上無法辨別真假；所以侯翠杏開始在繪畫領域上開始「尋師」與「拜師」的歷程。

大學時代，除了課業之外，她全心投入學習的行列，曾自我模仿中，了解素描是造型藝術很重要的基礎，她明白「宣物莫大于言；存形莫善于畫」（陸機‧文賦）時，首先就投入李石樵教授的畫室學習、之後也加入「青雲畫會」課程修習。青雲畫會旨在培育大學藝術學生、並加強其藝術課程的純藝術學習的教室，有相當完整的基本課程，如西畫、水彩、油畫、國畫、書法、篆刻等等，加上任課的老師也是藝術名家，例如呂基正、金潤作，甚至傅宗堯、傅狷夫或是影響很大的顏雲連等人，分別在他們的專才上課，可以說師資優秀、人才濟濟這對侯翠杏的投入繪畫藝術更是如虎添翼，猛然精進、比之藝術系的課程有過之而無不及。

課程的安排，中西繪畫均有其特色，並在繪畫美學上各具優點，其中的篆刻與書法中的文質，除了文字學外，中國傳統中的典故、象徵、隱諭或傳誦的文體，所具有的詩詞、歌詠、評述或典故、給予侯翠杏乙份深厚的文藝美學的感應；亦在西洋藝術上的意象、抽象或造型原理與思潮，均在學習的範疇上。尤其日後所創作的形質，有人認為很抽象，卻不是一般人所說的無象，而是有美感經驗的性靈反射，正如里德說：「它是把一些動態的現象用數字來取代；把實體用度量來牽制；一些不知走向的物質在尋求生命的韻律」。侯翠杏的學習，源於各名師的啟示與教育，促發了更為廣闊的心境。

她在口述中，一直感謝師長們的諄諄善誘，尤其對顏雲連老師一路提攜更感恩在心。其中他傳授的技法，包括油彩、粉彩和膠彩、以及油畫材質的應用使她日後有更開闊的眼界從事創作，因為技法包括了個人的才情與靈巧，侯翠杏本是其中巧手，一教即上手，也由於她的能力發揮精確，曾在青雲畫會會員聯展時，以一張稍具抽象風格的〈藍色奏鳴曲〉參展，被不少會員師長以為不宜，但顏老師獨具慧眼，力主存列在他的畫作旁邊，以示她的成績斐然。

這項經驗的自信與榮耀，一直存在侯翠杏的心裡，日後有關藝術創意在於心手合一的表現，有更為繁複的創意內涵，在侯翠杏面對畫作，就顯得更有信心、有理想、有作為的行動。

另一位老師楊英風的造型原理，以自然主義為主旨的藝術家，授以侯翠杏的藝術學概念，則放在三度空間的立象組合，或以四度空間中冥想、結合了老莊思想的「有無」交替的虛實相應，甚至是老子中的「道可道、非常道」的宇宙觀、將物象、心象結合的藝術原理，挹注在她創作的品類上。日後有關立體或集合體，甚至以自然材質為創作表材時，侯翠杏更能得心應手，即如近代西班牙三傑的藝術品中，米羅（Joan Miró i Ferrà, 1893.4.20-1983.12.25）、達利（Salvador Dalí, 1904.5.11-1989.1.23）、畢卡索（Pablo Ruiz Picasso, 1881.10.25-1973.4.8）的現代性與符號性，均有入情入理的表現。

師承名師指導中，詩性明確的金潤作，是否也帶給侯翠杏乙份音律節奏的啟發，或有東方美學為主調的筆墨技法與境界的表現，在詩境畫意中，是否投入中國繪畫中的文人美學觀，這一過程，應該也在中國傳統文化中的蘊蓄裡，那麼傅宗堯與傅狷夫的教導，必然也是一項助力。而且在她的作品中，綜合諸多大家名師的風格完成了這位令人感佩的現代性極強的侯翠杏繪畫風格。

諸此種種非科班出身的藝術學習更臻於美學的考驗，也是藝術工作自發性的成長。換言之，侯翠杏的自身才能，外在環境給予的學習養分，是補足她渴望作為一個藝術的基本資源，更重要的是她的能量與才華，更甚於世俗所匡列的條件，也是她超乎常人的才氣。除了投入創作行列外，「藝術家如果沒有特殊的頭腦，至少具備一種特殊的感受力，…一件藝術作品是在感受力的指導下，所創作出來的圖式」（里德），侯翠杏幾十年的作品中，不乏有很出色的新穎筆法或技法，也因為充滿了不竭的創作力，所以在畫境上有勃發力量與美感出現。

不論是來自名師的指導，或她與生俱來的才情，在數十年來的奮勵中，她同時參予諸多的活動與服務的經歷，均有助於創作時的力量。她在自述中常提到古人說的「讀萬卷書、行萬里路」的訓示。除了留學美國的課程、如進入奧克拉荷馬州大學攻讀環境藝術學碩士、課程中除了一般的藝術學外、她一直以為室內設計中的空間立象、或是比例與藝術美的色相、調性也是生活所必須體驗的課題，因此，從平面視覺到立體造型等等多元美學的陳述，都一一進入她的創作意念中。乃至她回國後被聘為大學教授，依然是位大氣慧心的藝術創作者。

四、三更燈火——廣納精典

經過多層的磨練、多元的學習，侯翠杏以一種既新鮮又有作為的藝術美學，在畫壇上展露才華，尤其吸取前人的經驗，以符藝壇機能之軌道，是項很深層的研習，使面對社會價值中有種被襯出的卓越表現；另則是好奇心、想像力、創作力等佈滿在她的思維中，永遠用不完的創作力，致使她在畫面上不斷的更新、也不斷開出「創意」湧現的作品。

這股力量是藝術家最難得的元氣，之所以如此應該歸功於幾項她在創作前的特質。

其一是學理的鑽研，雖說在天資上有了超越常態的興趣與才華，但後天的持續追求美學的經驗，才是她源源不絕的泉源舉凡國內的美學理論，或藝術學原理，如東方的禪學、中國民俗的色彩、或儒家道家的自然主義、心物合一等哲思，她一心朝向自個兒選擇，造就她在繪畫風格（後文詳述）的特性；或因留學歐美把握機會深入研究名家名畫的造型原理，或是藝術史原則等畫作與畫冊，有了東、西方藝術比較學的基礎、使她的繪畫美學表現中，越過單一無變的模式，並產生了更為深層的美感表現。

其二是文學性的抒情作品，乃基於她自小在生長的環境中，受到完善的教養，並以文藝美感的環境，閱讀諸多的文學作品，甚至宗教的神祕理解，如中國詩詞的句法，內蘊、以及音樂性的節奏。其中老莊哲思，孔孟禮樂，都在她的生活呈現，她說：「我心情寧靜，便可致遠」，化性格為畫格的哲思、或情智之間交織的變易，是她畢生所奉矢的圭臬。即為「文由胸中而出，心以文為表」（漢·王充）道理。

其三是造型與造境的選擇。

　　侯翠杏專心於藝術創作，源於聚精會神的探索。古典美學中的流派、學院中的法理，其中傳統的繪畫技法，從物象的研習到速寫的生靈，她觀察了物的生機不只是動物，連植物的性向，均是她造景的原型，如樹林疏密、如街坊的設計、甚至釐測四季、日夜的變化與組合，都有一定的程序，可以應用在畫面的結構。也成就了節奏性的表現、或韻律式的反覆，換言之如交響音樂的起承轉合、如現代樂曲的呼喚、是生命的悸動、也是美感的造境。

　　其四物象（相）意象到心象的過程。

　　除了家庭教導之外、與生俱來的觀察力、在具備才智雙傑的心性，她在孩提時期的庭訓、或進入百花筒似的社會環境中，一股好奇與實際的力量，幾乎沒有被阻礙的空間上，她有機會超越一般藝術的學習者，除了可以購置世界名跡之畫冊外，能親入其境，如出國遊學、留學、觀光或訪問的觀察體悟，在她的創作過程中、受到無比的震撼與採集，正如謝林說：「**看見不的事物加以表現便是藝術**」。侯翠杏明白景象或實體只是提供藝術創作的第一道門，若要有實質的創意，必然要在環境中選定足以表現其特徵的人、事、物，然後再進一步開啟心靈所關注為理想的恆常性、不論如何得要有「**登高山則遠大地，入水澗可以感流動**」的心象，亦得有被共知共感而共鳴，才是好作品。對於這一項堅持，侯翠杏至今仍然有炙熱的情思。

　　其五名勝與藝境、名詩與心曲。

　　多愁善感並非全在「強說愁」，而是感應相契、心緒亦同的寫照。侯翠杏的遊歷分為實景的旅行、以及心靈的感悟，並融入畫境中的詩性表現。

　　實景或說是名勝古跡在外在形象或景象。也由於她對物象的敏銳心緒、好奇在自然景物間的秩序與規律。她發現了如塞尚（Paul Cézanne, 1839.1.19-1906.10.22）歸結的主體形狀、為圓的、三角形的或四邊形與橢圓形，歸納宇宙間互為表裡的關係、並持己為創作題材，應用景象、加入意象，以及物象固有的外在色彩、線條。眼前大樹諸如阿里山的神木、千載萬年的山勢，她明白了人類的渺小，也擴大了心靈的延伸；她寫生中的「**物理、物性、物情**」（張大千語）也是一份她妙不可言的引力。

　　這種物象所引發的美感經驗，就是形式美學的源起，侯翠杏幾十年來的的堅持「寫生」，也力求「**搜集千山萬水**」的視覺經驗，不論在家中的家俱擺設、或是花卉草地，或門前的院落樹影，以及遊歷名山名水，諸如中國大陸的黃山、或是環繞臺灣四周的海浪水濤都可以激起她心中的遐思與理想、與藝術美學中的審美要素：素材（material）、形式（form）、表現（expression）緊密結合。

　　外象諸相之外的心在想像，對於心靈細膩的侯翠杏來說，則有更廣大的想像力，其一是被她認定的藝術素材，必然要有一種律動力，換言之，必然要有音樂性與節奏性正如古典音樂的起伏震動在心靈上的舞姿配合；其二是她寄情的視覺經驗，幾乎是桑塔耶那（George Santayana, 1863.12.16-1952.9.26）中的形式美感與價值經驗。「**價值是從直接而無以言說的生理衝動的反應裡，以及從我們本性非理性的部分裡發展而出的**」，桑氏進一步說明，外在形式美感，促發想像力的滋長，他說：「**想像正是從這些實在感覺中吸取了它的生命，以及生命力的暗示**」，甚至聲音輕重變化也能激起心中無比情感。侯翠杏同時具備了這些內化力量，在主客體中淬煉了創作的力量。

　　由外而內的主觀認定與選擇，畫面必在其畫境上，或說藝境上先有了乙份崇高的理想；由內而外，即有情思而後有表現的客體，便是形式美學所訂定的外在形式美，被賦予充分的思想、情感與知識時，侯翠杏具備這些美好

的創作條件，並持之以恆一往情深地奉行創作動能。

至於詩境、畫境、心曲旋律在她繪畫美學中，有不言可喻的透析，或溢出畫外的迷情、被稱為抽象思維、以及畫外意的美感、與人生現實的表現相契。不論是生性浪漫、或生活規律，對於有「月神」畫情思的溫柔、與「太陽神」的雄狀力量，侯翠杏的畫顯然兩者兼具中，傾向一種玄思迷情的對應。她常以東坡先生：「出新意於法度之中，寄妙理於豪放之外」，為臬圭的喻句。此即是詩要有餘味意方善，畫要有新奇才香的道理。侯翠杏深諳此不言之祕思，她的畫就有多面目、多層次的階層與表現了。

其六、今是昨是的精進。

為人之道應是「含德之厚、比於赤子」（老子‧57篇）自為、與之相比為藝之行則是「為了創作出取悅形體的意圖」（里德）。

東方的悟道，來之赤子之心之空況，不含做作的真實莊子亦以「真能動人」的真實、加上了佛學中的禪思冥想，將使心性柔順如春柳、如和風之溪湖岸間；而能在「象外之象、景外之景」（唐‧司空圖）建立創作主題，則是侯翠杏永矢的理想與主張。

從年輕時的浪漫情懷所理解的美感在於內在的真實、到了中年的創作精華階段仍然本著自我實現的主調、衡量大地情理與永續環境，她的作品隨著生命的韻律起伏，有高亢情境、有低啜唱吟、美感所鑄成的藝術品，就不在素材上多嚴緊的分別。繪畫藝術可視覺判斷，也可心靈吟唱，因為與生命呼吸一樣，旦旦陽光、夜夜月亮，有四季變易的色彩與環境、正是人生的生老病死的必然。藝術創作就在這項循環中永遠活在心靈的悸動下。

一種綜合性的藝術美學在侯翠杏需要下完成了風格，多元性的美感挹注在視覺美學的繪畫作品，侯翠杏完善地主導了她的心靈世界。

五、雲程發軔──成果豐碩

學習與創作是侯翠杏的日常功課。學習包括研究、發掘與實現，創作則在實驗、主張與表現完成。新奇與傳統則是她的心得，換言之傳統來自過往經驗的疊積，新奇則是物象或意象所觸動的感覺，可知可觸可感的藝術表現。

上述已略知她在時空的變易中，採取的素材，是現實的、也是當代的，而所蘊含的美感想更是古典的典雅，與當代的衝動。前者沉澱文化的內涵，後者開發時代的精神，造成她繪畫美學的血肉健全，引發「藝術美在於生活的真實」（托爾斯泰）。或者說生活即藝術，侯翠杏要展現的才華，是她創作的需要，也在社會發展的一份心力。

本節所要陳述的重點，是將上述要訣之於侯翠杏的心路歷程，加以匯集成果，並提綱挈領地說明向社會所展現才華。其中以舉辦畫展為首要重點。尤其應邀展出的不同階段的作品，均為她繪畫創作的里程碑，亦為雲程發程、碩果燦然。事實上，她除了大型展覽外，一般聯合展覽、或藝術發表的次數均有很扎實的成效。但大型展覽計有五次之多，尤其第五次乃應邀在國立國父紀念館、中山國家畫廊展出，更是她整體藝術表現的高峰，也是作為藝術工作者至高的榮譽。所計前四次的大型展覽，她所給予藝壇上的亮麗成果是新鮮的、也是傑出的。在此略計於后。

其一，是1996年在臺中國立臺灣美術館（原省立美術館）的展出。

在這一次展覽中，她已多次的藝術美學理論的主張，也是諸多參加聯展或海內外藝術家聯合展出之後，也在這展覽中延伸到地方文化中心的展覽，

因為作品的完整性與新奇性，在當時空的習慣中，侯翠杏是見識多、眼界深廣的藝術家，她自承說：「包括抽象和介於寫實與抽象之間的半抽象畫」，又說：「作品應具備高度的思想、完美的藝術性，並且要有熟練的技巧則能促成兩者的和諧與統一」。由此可知這項充滿自信與活力的藝術創作發表會，將有何項亮麗的結果，其中已開始多元題材的海洋系列、寫生系列、音樂系列、都會系列或情思反躬、禪學罩頂的作品，都有深切的美感陳述。

正如藝評家陳朝興博士的評述：「侯翠杏的繪畫作品，用不著去歸類於抽象、具像，或某某主義的框架。她游走於山林、海洋、都會環境、花叢、和自我冥想的景外中、通過外在事物的中介，表達了她生命過程中的認知和情感投射，並引發了內在世界的轉介圖象和符號的生產」，她的作品，可稱之為「藝術作品」（Art Work）亦可以作為「藝術本體」（Art Object）的論述。

引述這一關照，就能明白侯翠杏的積極性與堅持繪畫是心靈的反射，也是生活的必然。那些裏裏外外或物象、意象之間，已經可以品味出她的繪畫美感與表現，是無礙世俗，也融入生命價值的掌握，無關畫面是否具象或抽象，正如美學家豪斯帕斯（J. Hoopers）說：「藝術家出人頭地的工夫，乃在善於表現其情感。如果藝術家不是借著他的作品來表現他的情感，那他不僅無由成其藝術家，他的作品也無由成為藝術品」，如此說來，她此次的作品，已有更全然的美學概念，並在實施美感實踐時，她的作品所顯現的特徵，已是冥想或內在世界的情思。

例如1975年的〈音樂系列──藍色奏鳴曲〉（圖版2）以「圓」形或旋轉圖地的反襯作品，以及1982年〈天空系列──旭日東昇〉，1986年的〈天空系列──臥雲聽濤〉等等作品，所融滙的畫質，均以造景造型的「自動心向」有關，也是藝評常以之為「圖式化」（Stlization）或「變形」（Diotortion）的造型相契。以這樣的看法，不一定就是侯翠杏的思路，或是她創作的依據。但藝術形質隨著藝術家的主張與知識，從想像力中提出表現的成功，往往是才智相契者的共同特徵、關鍵在自由度與自主性的選擇、以萬鈞之力鼎扛下筆之雄勢的表現、往往不在諸多世俗的推理上、而是作者對於視覺感應於心性的整體。

其二，是2001年4月被邀於上海美術館盛大展出。

這項展題為「美感無限──侯翠杏繪畫世界」的大型展出、是為兩岸名家少有的盛況、不論是大陸繪畫界的重現、或是被稱為「美感無限」的兩岸文化精華。

展覽的作品包括了與中國繪畫美學甚為接近的禪意畫風，或說是從意象中注入心象的抽象思維，並且在畫面上的結構有如中國繪畫中的布局，甚至應用點、線、面與色彩的結合，促使畫境美感溫度增強。這種頗具東方美學思維，或稱之為神祕主義的美學，就意象上表現出東方玄思的層次，以及侯翠杏一直盤纏在心的詩情畫意，正是莊子天地篇所列的：「通於一而萬事畢，無心得而鬼神服」的精萃力量。

有形物之象，無形心之體，所以侯翠杏的禪意來自天地正氣，也來自物象通情的符號，雖沒有一一說明清楚，卻在畫境道於「真心」的力量。沒有絲毫做作，也沒有絲毫猶豫，她說的應傾聽天籟、計量心聲的多寡，豐富者的美感才能在畫境展現，才能體會畫面的「聽於無聲、視於無形」（淮南子）。

有了自由的心靈、亦得有理想的藝術創作環境，藝術品的表現就有不同的見解與面貌。上海美術館館長李向陽先生也是藝術家，對於她展現不同凡

響的作品，直覺說了：「從她筆筆如心弦撥動的音樂系列，描繪中國禪裡哲思的大自然系列，朦朧而有詩意的揉和著抽象與具象的都會系列等作品，不僅可以感受到貫注其中激越與柔情，更可體味她那敏銳藝術知覺、細膩的情感以及深沉的胸懷。」誠是言，從敏感於事務的想像，所組合的彩色樂章，或圖面造境，是豐富畫面的基本元素。

侯翠杏國內外的求學過程，遊歷世界的眼界，以及富有機能性的思維，都是藝術工作者所必要的修為。她在上海展現的藝術品質是多元的、也是開放的，與百年來的上海求新求變永遠追求「時尚」的開發精神是相融的。侯翠杏在〈我思我畫〉一文說：「藝術技巧需要深刻理解生活，必須長期進行創作實踐與學習才能獲進，是藝術家在表達思想情感的過程中，對藝術表現的技法運用。」有了更為鮮明的思想與表現、藝術美學已不只是圖象而已、而有更多的社會意識的反射與表現，侯翠杏的上海大型展覽，似乎也是臺灣畫家中華文化現代性的表現者。

其三，是2007年5月在國立歷史博物館「抽象新境」展。

這項展出，是很被推崇的大展，是項成就展、也是榮譽展。國內外能被邀在此展出的藝術家，都明白他就是藝術家被肯定、也被重視的位階，被視為國家級的藝術家，才有機會被安排以「國家畫廊」的場地。那麼侯翠杏的被邀請必有其條件與能量。

當然，有高度的榮譽，又有優質的藝術創作，侯翠杏無不費盡心力，全心投入此展示中。她說：「史博館的個展等於是我從事創作近40年的一次成果發表」。基於此她將歷年來創作過程與成品，分門別類、詳實記情，並以當代性的性質展現她的想法與特質。

她在此次展出前，就以國際流行，甚為時尚的裝置藝術形態佈置，雖然仍以她獨特的思維提出了幾項主題，例如寫生系列、新世紀系列、情感系列、音樂系列、甚至武俠系列、大自然系列、都會時空系列、海洋系列、建築系列，再者如民族風情系列與未來系列。天空、港口、禪系列等14系列與單元。從列名項目而言，其內容大致也可以推理出她創作的風格與方向。

她說：「我的個性活潑、好奇、生活裡充滿了想像力」，也常因好奇與探索新的境界，在研究美學與現實環境中，融入了藝術創作的純粹心性中，以一沙一世界的微觀看人生，並有宏觀的處世原則，這是與生俱來的情思優遊於太虛世界的境界。忽而人間、忽兒宇天、繼而現場、幻覺為雲端，主旨就是美感常在心性的機能更新上，有一種「苟日新、日日新、又日新」的靈動力量。

類似她的回顧展，卻不是回顧過去美好，而忘了明天。她在這一次大型之中，未境之旅還在醞釀著美妙的理想。茲以此次的主題歸為四大項說明。

第一項是寫實的情景。從習作初期的素描或速寫能力以及日後常常出外寫生，或旅行中所感應的風景人情，包括風景的體悟，如都會、港口、山水或花卉之形態與特徵，有些是素描，有些則是油彩或水墨。素材的選擇隨興所致，顯現出活潑生動。這些有具象可尋的作品，並不是攝影似的複製，而是經過心目所悟的精神象度，畫境是藝術造境後的第二次重組，或更多元的組合。

第二項是景象的擴散與凝聚，具備了外在形式的安置，將自然事、物、景象歸元，不著痕跡之形、色組成的畫面，既有一定調子的統一，也另立形態空間的布局，以及整體環境的重組，以其特殊的觀察力，完整表達她本身心智的傾向，所以自然物象與心靈意象得到交融時，這一類項的表現，一直是她面對藝術美學的主張與特色。例如大自然系列或花卉系列，甚至是都會

系列的詮釋與材質的應用。

第三項是詩情與民俗系列的風格，除了基調於藝術表現的形式要素，諸如平衡、反覆、漸層、統一、或比例，主調外，在創作過程中的東方情思、如四言六言的賦、或新體詩、曲調的節奏應用外，不定型與宗性的自動式的表現。事實上也是侯翠杏創作的動能與心曲。她可以以黏巴答的貼身舞曲傳象求意；也可以是拉丁民族的熱情高亢浪漫造境、亦可吟詩作對注入中國古詩的韻腳與對仗。是在自由心律上自有規得表達視覺藝術美的符號。除禪境可感不可說的神祕外、那份與生俱來的心緒脈動，在這類作品得到了安穩的情思。

第四類的元宇宙共感中，如大自然系列、未來系列、或是民族風情系列，純真年代的系列等作品，包羅更為廣泛的知識攝取、以及情思的再造，充滿畫面的新奇表現，既是抽象又是具象的寄情，往往使人想起社會現象的多姿多彩，也使人感受到工業社會中的科技性思維，還回望著更為原點的農業時代。除了她的情感來自山水、人間的充盈外，更明白她悲天憫人的心胸，濟弱扶傾、也大智若愚的穩密等等力量、都在這一類作品中，或多或少的表現出來。正如史博館館長黃永川先生指出：「充滿了隨機組合的趣味，讓觀者得以進一步體現抽象畫作中創意不盡，美感無限的內涵」。

誠是言，侯翠杏這一次的大型展出，可以說是她較完整呈現藝術創作的成績、以及為社會大眾所期待的新銳美學，開啟了更為深度的心靈探索。

其四，2011年10月鳳甲美術館「抽象・交響」個展。

看到題箋便知道她此次展覽較著重在個別性的作品展出，如抽象、交響的匯集就是已超越視覺形式的典型佈置，而有符號與音律性的配合，雖不至於是裝置藝術的全部，卻也是當代性與實驗很強的製作，原因是她旅居國外、或全球探訪視覺藝術現象中，她所體悟的外在景象與內在心靈的全部，也明白藝術品的產生隨著時空而有所精進，其中人力的控管、科技的應用；古老的吟唱，現實的吶喊，都不再是一式全包的過往，而是另闢新境的實驗。尤其當代藝術的精神就是「正在進行」的過程，「過程中的經驗就是當代的意涵」。

這項理念引發侯翠杏的興趣與創作，於是在視覺畫面上，應用了民間貴重的寶石或礦物色彩為經，再佐以律動性的聽覺藝術配合畫廊的佈置，並有現場的動畫設計與精確的場所整合，包括了以「圓形」造境的鵝卵石，或三色石為基礎，以一種寶石的真實，以及亮彩的虛共鳴，像極了天籟、人籟共賞宇宙光的剎那，配合圓舞曲的起承轉合，好一個東方「眾鳥高飛去，孤雲獨去閒，相見兩不厭，只有敬亭山」的詩，又似有史特勞斯的華麗圓舞曲在飛揚，震動人間的心弦。

她說「春之頌的旋律、節奏，由點、線、面慢慢地擴散，點的舞動，變成線，線的交織變成面。浪漫舞曲的五線譜抽象線條，呈現一幅完整而美麗的畫面」──侯翠杏這項情思，正是她此次畫展的主題，所呈現的藝術觀是立體的、全面的，甚至有一種劇場的情境。她展出的〈喜氣〉、〈海藍寶〉、〈神祕力量〉、〈佳境〉或〈雲在說話〉、〈東方主義〉、〈西方精神〉等等作品，似乎在藝壇擺龍陣，比較層次的體悟。也是她「原始呼喚」或「浮雲白日」的場景。動態十足、新穎超前。

所以楊英風教授在一篇「雨後的彩虹」上說：「我們可以從她的作品得到驗證，深刻有層次的內容中，我們能窺見她感情起伏、轉變，乃至思維的冶煉、心靈的感受；或者說，她的畫，每張都在述說一段故事，一個情節，一種經驗，一種情…還有點非其中的希望、理想」。這項講述很能表達侯翠

杏藝術創作時的浪漫情懷。她的畫就是她的世界高遠而善行。例如她選擇的「圖形」造境，豈不就是她的人生寄寓嗎？又以詩人的寄興，在一片混沌的世界轉向那屬於「天女散花」的救贖精神。又是宇宙、又是人間、她的藝術創作是人間的一個劇場、一池圓舞曲、也是宇宙星球的迴旋。

其五，應邀在國父紀念館中山國家畫廊的展覽。（於2022年7月）

幾十年的藝術創作行旅，在蟄伏多年後的驚世之際，除了國際社會多了不定性的變化外，全球擾人的新冠疫情，帶給大眾的是無力、謹慎，更有漸層的思維，在人生的存在價值，侯翠杏更敏感的面對這項變異，也加強深度的哲思與作為。在她的藝術創作裡，大幅度地展開明朗的心懷，其中的抽象思維，更揉和了東方鄉情的存在價值，應用西方科技資源與表現的方法，直接接收現代美學的特點，成就長期來她在繪畫創作心得的特點，以具時代性、本土性的原素、開創新的作品。

看到她的此次展出的大作，除了有回顧展整體外。所加入的新意向、新思維作品中，她有兩個主題在闡發。一則是時代進步的思想，包括霍金所撰寫的「黑洞」思考，究意是相對論所引發的宇宙世紀，或更為想像為宇宙間的緊密關係，所擬出的火星或金星等其他星體的運作，可以想像更為豐富的宇宙體，她說元宇宙或雲端給她的激化能量，使她的作也充滿相對思維。

她可以為火星造新居，可以為金、木、水、土、火五行六合連串情結，也在藝術創作抒發靈性的感應，甚至以易經的兩儀作基礎，展開對於太虛世界的探索，同時佐心靈的信仰，對宗教的神靈、比之生活的有限，展開人性的「真實不虛」或「金鐘罩身」的無畏。

作品中所探求生命的意義，不論視覺所見、或是心靈所體驗的存有，希望挹注在作品上，加強它為人類幸福所付出的能量，儼如礦物寶石的元素，是否將一股無比的能量威力，轉化為神奇而有感的力量。因此她以「定、靜、安、慮、得」中，體悟了心靈所舒發美感力量。她的作品可以天南地北，可以四湖九州、是靜狀的點、線、面與色彩，更是她生命的整體與自然天地的關係。

這些充滿實驗性的創作、有時候是超越時空的形式，包括了材質的應用與繪畫風格在移動，但未來的世界已在她作品長大了新葉枝幹，她的此項新作品，是新世紀（包括她的思維）的新亮點。這是豐富情思的新感覺，以物易物、以心易心的想像力，正是塞尚說：「要能充分表達出感覺，就必須自我改造，並且在精神層面上有所更新。而那些屬於浪漫的動態想像力，也必須被換成屬於古典的靜態想像力。」侯翠杏永不止竭的感覺就是創作動源，而想像力更是創作的趨動力與創作的理想。看過她的作品發表，應是如是觀。

或者，在此可以歸納她近半世紀以來的美學主張，均在她夢幻似迷變永恆美的剎那；或是期待夏日玫瑰芬芳亮麗如晨光清露般的純情；對著時間的腳步，看著朝夕起伏或日昃移挪。

六、鳴鳳朝陽——名家推崇

侯翠杏用筆用色、材質的應用與講究，以不朽之能量為之，所以有水墨作品，有油料品味、有壓克力彩畫、有礦石研磨、或是清酒、咖啡與甘霖（似神仙甘露水）的滲和，所以畫面出現的不一定是傳統中的畫布彩色，也不一定是木板門框，可能也可以是織麻之布、或銀器鋼版等等，只因為她的環境與她的才智均得有一般藝術家不及的資源。所以她的藝術作品，她在自

述中有了較明確的提神。也不難在她此項大展呈現一、二。

　　或者說，從她的作品中，那一部對美的體認或創作，已然在藝壇有了更為自在的見解，就藝術家創作過程，自成一部藝術史詩的視覺辨識，聽覺希聲，節奏旋律，更可為心靈吟唱。正如過去藝評家有諸多的倡導，茲列於后。

　　其一是：「侯翠杏總體會到含孕其中的美，所給予她的感動，或來自於光線、色彩，或來自於形象、氣氛，皆為無上的美好。而令人珍惜。不禁為之讚嘆。」（石守謙語），此說侯翠杏對自然景物，周遭世界的環境，不論是自然景觀或城市大地，均得美之本質面創作。

　　其二是：「從形貌上看來，侯翠杏的畫一直並用著具象，半抽象和抽象的語言形式；就創作主觀觀察，它們包含了偉大的自然和豐富的人生，觀照的不只是外在的感知環境，也深入了內在的心靈世界。」（石瑞仁語），旨在於畫面結構外，不論是具象的形態，或抽象的調子組合，都來自侯翠杏敏感於物象而達心象的寄情。

　　其三是：「侯翠杏的繪畫作品，用不著去歸類於抽象、具象、或某某主義的框架，她游走山林、海洋、都會環境、花叢、和自我冥想的景象中，道過外在事物的仲介，表達了她生命過程中的認知和情感投射，並且更引發了內在世界的轉介圖象和符號的生產」（陳朝興語），侯翠杏將物象轉化為意象時，正是東方美學要素的「禪意」陳述，包括她以詩意畫境所闡述都會景觀，或是大山大川的自然宇宙萬象。

　　其四是：侯翠杏的美學表達，「畫境反映一個人的思想程度、經驗的深淺。對她來說，她的畫另一個特色無寧是人格的全部反應。」（楊英風語）。那麼他是一個孝順、慷慨、慈善，懂得照顧朋友的人，也是開朗、美麗、純潔、真誠的氣象，她的畫「不但以內容氣氛取勝，更以這些高貴氣象感動他人」，楊英風教授如是說。這些觀點至今仍然在她畫面呈現。

　　其五是：「至於其他比較傾向象徵符號或圖象形式所組構的作品，猛然一看好像顯微鏡下的細胞分裂圖，或者是原生質的組織圖；充滿繽紛而奧密色彩的圓形造型，飽含精粹的生命活力，有時密集，有時擴散，那無的奇妙能量，好像一股一觸即發的張力。」（王哲雄語），是言之，侯翠杏精密的心靈思維，應用在繪畫藝術的創作，在飽和的感應中，有了更為接近於生命的活力，所以畫面表現了多層次的人間生存的價值與多元的心靈主張。

　　藝評家的見解與評述，是為她創作的各個不同的表現的理解，也是她在藝壇上所堅持的藝術創作與理念，當可如是觀或者說是從國際間，採一定距離所衡量藝術表現的真實。

　　侯翠杏孜孜於體驗、研究、推理與應用，在作品所顯示的藝術張力，正表現了藝術家不凡的美感光彩。欣賞她的畫，有如欣賞詩人兼畫家泰戈爾的讚美詩：「世界已在早晨敞了它的光明之心！出來吧，我的心，帶了你的愛去與它相會」（漂鳥集149）。侯翠杏不只如此詩心詩性，那一份深遠的人生哲思，「人法地，地法天，天法道，道法自然」（老子·25章）的呈現，應在思量與品評她的作品時，可理解她永不止息情思的奔放。

　　相關藝評家的評述，作為藝術媒體人的觀點，亦有一針見血的洞悉，認為侯翠杏的創作都出入在社會發展與個人的體驗當中，不論是具象或意象的圖作，或以立體性的裝置，奔放熱心與美感衝波都能呈現她真實心靜，也可說是心手合一的藝術工作者。著名新聞評述者陳長華舉出了她的創作特質，本於新奇與實踐，並以社會意識的本體開展創作之路。例如她的海內外遊歷所激發出的感應，是很濃烈的，而對人生遇合也浮現了生命消長枯榮的場景

等等，都記實了侯翠杏創作的風尚與主張。

另一位媒體藝文評述者賴素鈴小姐說：「侯翠杏的畫，是『玩』美主義。生活中的一切元素，涵蓋了侯翠杏對於美的堅持，總是追求完美主義，以一種彷彿『玩』美無所不包，實踐著所有她對於美學要求的生活質感」，不論採自然形象或心靈意象，尤其可供思考的抽象，方能滿足她創作心靈的定數。

再體驗並審視她作品，是否隱約看到她那一種接近宗教儀式的過程，是那麼有程序與講究，除了心繫大自然清氣之外，筆端刻劃出的詩篇與音律佈滿在作品裡，「夫心動于中，而聲出于心」（嵇康）的自性，亦是神性的高昂之氣。而她作品也充滿著：「遵四時以嘆逝，瞻萬物而思紛；悲落葉于勁秋，喜柔條于芳春」（陸機）的情懷。藝術多端，亦多情境表現，侯翠杏可達其極致也。

七、結語——風格在茲

侯翠杏的藝術學養，有諸多的特徵。亦為藝術風格的建立，在於文化內涵中的知識層面、生活習俗道體，宗教精神的心靈，或有地方性的特徵、時代生活的習慣，以及社會意識與發展的表徵與表現者。

因而從上述有關侯翠杏繪畫美學表現與風格的建立，當有一定性的特徵，除可以審視她的作品之內涵外，亦可明確欣賞她藝術學的建立，甚至是臺灣地區畫家不同於其他地區的藝術品。

加上侯翠杏的成長環境，雖處臺灣光復後的百事待興，而迎新時代的來臨，作為企業家的後代，或自行參與的環境，所具備的才能與機會，可以望遠天下，亦得百業興隆，在追求卓越之下，讀書萬卷、行遊萬里的飽覽天下，確知的人間喜怒哀樂，都豐盈她的藝術創作資源。因而作為與藝術美學的創作者，其中展現的作品內涵，美學詮釋，或為自我實現等風格，在藝術上是獨樹一格的。

依藝術風格學理而言，居於環境之時代性，或生活習俗的特殊性，社會意識之發展，以及自身的才華與見解，便會產生某形態的風格出現，亦即在諸多的藝術工作者來說，此項條件齊全者不多。侯翠杏在此道條件確有獨特表現。

那麼，在前述有關侯翠杏繪畫美學創作的種種表現，或可歸納些一些特徵與表現。影響她繪畫作品創作的因素，一類是自然的、靜止，觀物取意；另類是文化的、社會的、可變的，乃基於意象探索。正如藝術社會學家豪澤爾（Arnold Hauser, 1892.5.8-1978.1.28）說：「作為一個社會歷史過程，藝術作品的產生取決於許多不同的因素；自然和文化、地理和人種、時間和地點，生物學和心理學、經濟和社會階層。」的意涵，亦即風格形成條件與特徵。

侯翠杏的藝術創作，就其繪畫美學而言，或作為她當代性的媒介作品來說，風格中有了明確的象徵。

1. 取材多元，乃介於她思維開放，主旨明確的需要，而選擇可表現的內容、並取之可行之技巧，通常是油畫為生，綜合媒材為輔。

2. 飽覽近代中西名畫，並深入研究大藝術之美學主張，如康丁斯基的抽象論，夏卡爾的幻夢論，或波納爾德的逆光論等，所摸索畫面之結構，或色彩之布局，深切進入繪畫美學的核心。

3. 以中國禪學或文人畫的「外師造化，中得心源」（唐・張璪）的感

悟，促發畫面具備了東方美學的神祕與寄情，有種東方抽象表現主義的精神
展現。

4. 以當代藝術思維，結合科技與多元材料，不論是視覺平面畫境，或是
裝置之作品，依然有實驗與創新中，保持畫境的雋永生動。

5. 以臺灣歷經農業時代、工業時代、資訊時代的優質文化特性，不斷接
收新的知識，展開更大的想像力，作為創作的趨力，作品保持著新穎而有更
大成長的空間。

6. 畫面的流動線條，或是結構的設計與安置，保有具象、意象、抽象的
形式、並在繪畫美學上有時間上的空間安排，或在空間的距離，比例上有時
間流動的機能，更多元的美學詮釋。不論是框界設計、圓形的象徵、線性的
延伸，點線的連結與分佈造成畫面層次的疊積，使畫境更具心靈悸動的能
量。

7. 她對藝術美學的信心與信仰，有如宗教性的崇拜。對師長、社會賢達
接受經驗的傳承，對新時代新環境充滿厚層愛惜，促使畫境豐富而雋永深
遠。

臺灣畫壇的名家，大致出自學院式之成長，理路可以預知成果，但沒有
學院派的拘束，並以自我實現的能力與才華的藝術家不多。侯翠杏小姐的繪
畫創作，或說是其藝術美學的主張與表現，不只是難得的名家，更令人敬佩
的是其深層美感的抒發，在在一般藝術工作者之上。

欣賞侯翠杏的藝術創作，可以用詩人的心情看畫，可以吟唱歌曲般的隨
之起舞，可能在思索看到她正夢遊太虛，亦可能在高山看到千年大樹般的屹
立，或在海邊共感水波織綿的浪頭，也可以輕唱「臺灣好」的曲調，或大中
華文化的雄偉。

若藝術美是「知」的開始，才有「覺」的頓悟；那麼繪畫創作則是「知
與覺」的結合體，有了「知與覺」便有了「想像與創作」，侯翠杏的藝術創
作應該是：「蕭散簡遠，妙在筆畫外」（宋・蘇軾）。我如是觀。

註釋：

① 《抽象新境——侯翠杏作品集》，國立歷史博物館出版，2007年。
② 《藝術的意義》，Herbert Read著，梁錦鋆譯，遠流出版社，2006年。
③ 《現代美學》，劉文潭著，臺灣商務印書館發行，1967年。
④ 《美感》，桑塔耶那著，杜若洲譯，晨鐘出版社，1975年。
⑤ 《藝術社會學》，阿諾德・豪澤爾著，居延安譯，雅典出版社，1991年。
⑥ 《畫境與化境——繪畫美學與創作》，黃光男著，典藏出版社，2011年。
⑦ 《社會參予與藝術的十個關鍵觀念》，P. Helguera著，吳岱融、蘇瑤華譯，國立臺北藝術大學出版，2018年。

" A Singing Phoenix Soaring Towards the Sun" Hou Tsui-Hsing's Artistic Creation and Vocation

Huang Kuang–Nan

The artistic creation of Madam Hou Tsui-Hsing originates from a type of meditation, as well as a sense of innocence and purity. Rich with humanities and culture, the Taiwanese environment cultivates her artistic aesthetics and talent in artistic creations, as she demonstrates both emotions and characteristics within her art.

Hou Tsui-Hsing's artworks, from the perspective of painting aesthetics, or viewed as contemporary media, possess a definite indication in her style.

1. As an open-minded artist, Hou adopts materials from a diverse variety, as specifically required for each subject, choosing to exhibit content that is achievable and using applicable techniques. Her artworks are usually oil painting-based, complemented by mixed media.

2. Madam Hou is well-versed in modern Chinese and Western masterpieces, and has studied in-depth on the aesthetic theories within the general art sphere, such as Wassily Kandinsky's theory on abstraction, Marc Chagall's theory on fantasies, Pierre Bonnard's theory on backlighting, and so on. Her sense of structure within each picture, or her arrangement of colors, cuts profoundly into the core of painting aesthetics.

3. Having comprehended Zen, or, as quoted from literati Zhang Zao of the Tang dynasty, "art comes from the teachings of our surroundings, but aesthetics come from the comprehension within our hearts," Hou's artworks exhibit the mysteries and emotions of Oriental aesthetics, demonstrating the Abstract Expressionism of the Oriental spirit.

4. Based on the ideas of contemporary art, combining technology and a diverse variety of materials, Hou's creations, whether two-dimensional paintings or installations, maintain a significant vividness in experiment and innovation.

5. Having gone through the ages of agriculture, industry, and information, Taiwan possesses many great cultural qualities. By adopting such qualities, as well

as continuing to obtain fresh knowledge and expand on imagination as creative motivation, Madam Hou's artworks remain new with room to grow.

6. Whether the flowing lines, or the structural design and placement, each picture carries forms of concrete, imagery, and abstract. There is space arrangement within timeline of painting aesthetics, or, so to speak, the function of flowing time in spacial distance and proportions, which allows a more diverse interpretation of aesthetics. Whether in frame design, symbolization of the circle, or linear extension, the connections and distributions of these points and lines create an accumulation of layers within the paintings, which enable the paintings the power to touch souls.

7. Hou's confidence and faith in art aesthetics are comparable to religious worship. With the experience of mentors and intellectuals, and a deep appreciation for the new era and environment, her paintings demonstrate a richness and everlasting deepness.

One can appreciate Hou Tsui-Hsing's artistic creations with the passions of a poet, or dance along as if one is singing a song. One might also contemplate upon seeing her in a dreamlike wonder, or like viewing trees of thousands of years old standing erect on high mountains, or even join together in appreciation of weaving waves by the shore. Ultimately, one may softly hum the tunes of "Wonderful Taiwan," or praise in glory of the Great Chinese culture.

朝陽に丹青の志を述べる鳳凰——侯翠杏の芸術

黄光男

　　侯翠杏の芸術作品は瞑想によるものでありながら、天真の感情によるものでもある。台湾の人文の雰囲気がよくただよっている社会で、侯氏の審美精神が育て、その才能を発揮させているに違いない。

　　侯氏の絵画の美意識についで言えば、あるいは現代性による作品にからに言えば、以下の明確な特徴がある。

　　1. モチーフの多様性があること。というのは、表すべき内容を選び、彼女の意思を明確に披露しているからである。媒材としては、まず油絵で、次には、総合的媒材がある。

　　2. 近代以来の東西の名画を飽く厭ず鑑賞し、偉大な芸術家の美学を深く研究してきた。たとえば、カンデインスキの抽象絵画論、シャガールの夢の理念、またブルナールの逆光の理念などの画面の構図や色彩の表現を通して、絵画の世界を核心に追及したことになった。

　　3. 中国禅学あるいは文人画の「外の造化を師としながら、内の心の源を得ること」を勉強することによって、侯氏の絵画に東方の神秘主義と感情を備えながら、東方の抽象主義の精神を発揮している。

　　4. 当代的な芸術思惟をし、科学技術と多元的媒材と結びながら、絵画の境地或いはインスタレーション作品まで実験しながら、絵画の内実を探している。

　　5. 台湾社会の変動の特徴を吸収し、それらの知識を生かし、雄大な想像力を展開して、作品の新しさを持っている。

　　6. 流動的線、構図の応用、具象や抽象の形式、絵画理念の空間と時間を多元的美学をもってに応用している。線と面との限界の思い

や円の象徴、線の延長、点と線との連結との分配などの厚みをもって鑑賞者の心の感動のエンエルジを喚起させている。

7. 侯氏の芸術への信念と信仰は、恰も宗教への崇拝のようなものをしている。侯氏が自己の先輩や社会の達人の経験を受けながら、新しい時代とその社会を熱く愛している。それらによって、豊な絵画の形式と内容を表現している。

我々は詩人の心をもって侯氏の絵画を鑑賞するとき、侯氏とともに歌を歌いながら舞踊をしている。思いままに彼女とともに、天に飛んで、まるで高い山で千年の木が立っている風景を見ているようになった。あるいは海辺で波で織った波の頂をみながら、《台湾の素敵》という歌を軽く歌い、中華文化の雄大さを力強く歌っているようになった。

圖 版
Plates

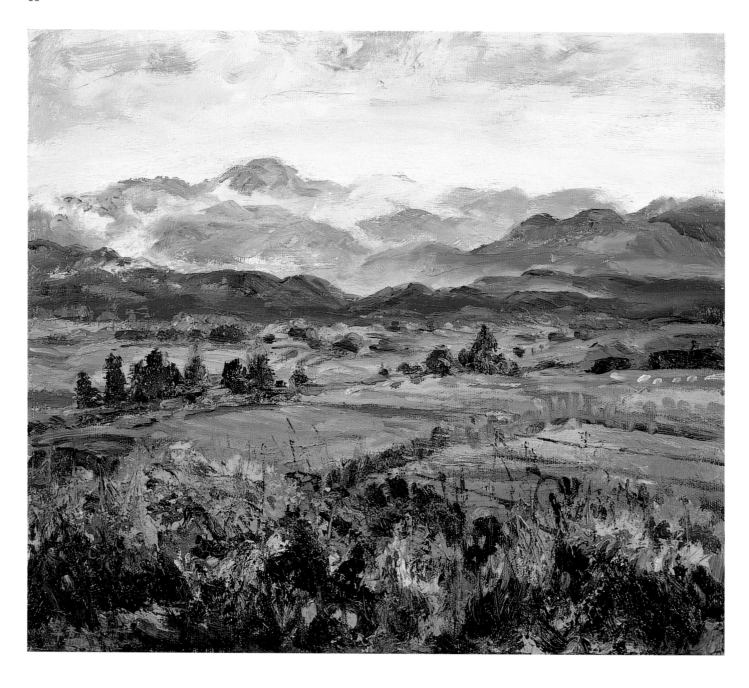

圖1　寫生系列——田園I　1971　油彩、畫布
The Nature Sketching Series - Countryside I　Oil on Canvas　60.7×72.7cm

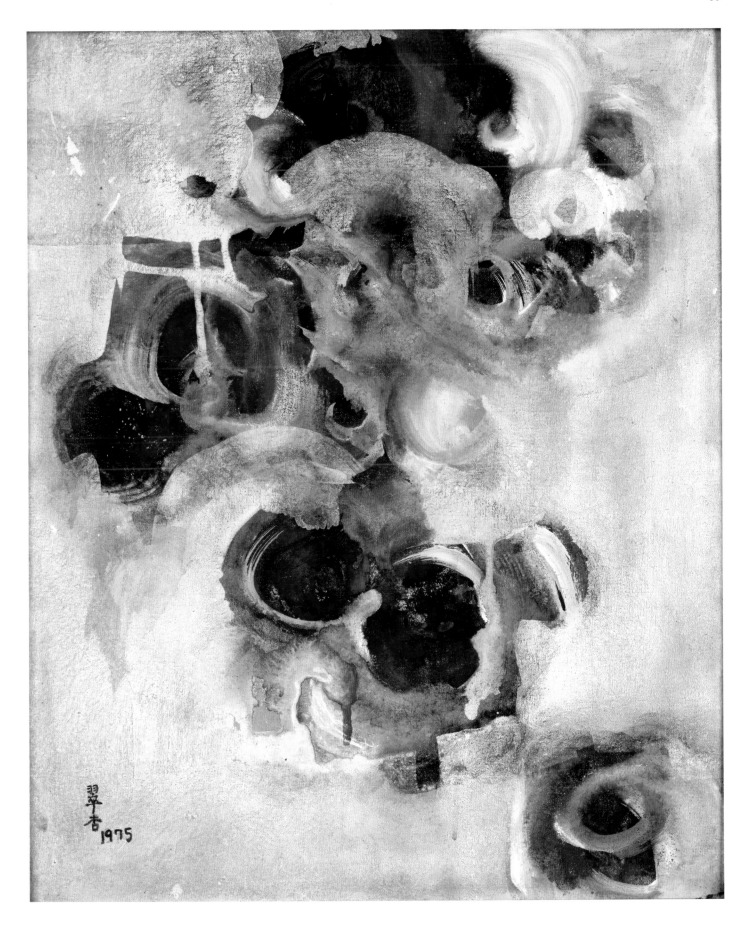

圖2　音樂系列──藍色奏鳴曲　1975　壓克力、畫布
The Music Series - Blue Sonata　Acrylic on Canvas　72.5×60.5cm

圖3 海洋系列──知本小調 1976 油彩、畫布
The Ocean Series - Zhiben Minor Oil on Canvas 45.5×53cm

圖4　寶石系列──No.1　1987　壓克力、畫布
The Precious Gems Series - No.1　Acrylic on Canvas　73×61cm

圖5　海洋系列──如歌行板　1992　油彩、畫布
The Ocean Series - Strolling on the Rhythm of Music　Oil on Canvas　53×65cm

圖6 大自然系列——灼灼其華 1993 油彩、畫布
The Nature Series - Blossoming Beauty Oil on Canvas 130×162cm

圖7 大自然系列——無限時空 I.D.C 1993 油彩、畫布
The Nature Series - Limitless Spacetime I.D.C. Oil on Canvas 130.8×163.8cm

圖8　大自然系列——宇宙時空　1994　油彩、畫布
The Nature Series - Cosmic Spacetime　Oil on Canvas　130×161.5cm

圖9　大自然系列──依情　1994　油彩、畫布
The Nature Series - Infatuation　Oil on Canvas　37×45cm

圖10　都會時空系列──浪漫的城市　1994　油彩、畫布
The Cosmopolitan Spacetime Series - Romantic City　Oil on Canvas　91×116cm

圖11　大自然系列——銀河　1995　油彩、畫布
The Nature Series - The Galaxy　Oil on Canvas　35×69.5cm

圖12　情感系列——激越　1995　油彩、畫布
The Sentiments Series - Passions　Oil on Canvas　45×37.5cm

圖13　寫生系列——美麗歲月　1995　油彩、畫布
The Nature Sketching Series - Beautiful Epoch　Oil on Canvas　40×115cm

圖14　寫生系列──夏夢詩島　1995　油彩、畫布
The Nature Sketching Series - Summertime Dreams on the Isle of Poetry　Oil on Canvas　130×161.5cm

圖15　都會時空系列──羅馬　1995　油彩、畫布
The Cosmopolitan Spacetime Series - Rome　Oil on Canvas　90.5×116cm

圖16 都會時空系列──舊金山 1996 油彩、畫布
The Cosmopolitan Spacetime Series - San Francisco　Oil on Canvas　111.5×145cm

圖17　大自然系列──臨海山城　1996　油彩、畫布
The Nature Series - Mountainous City by the Sea　Oil on Canvas　130×96.5cm

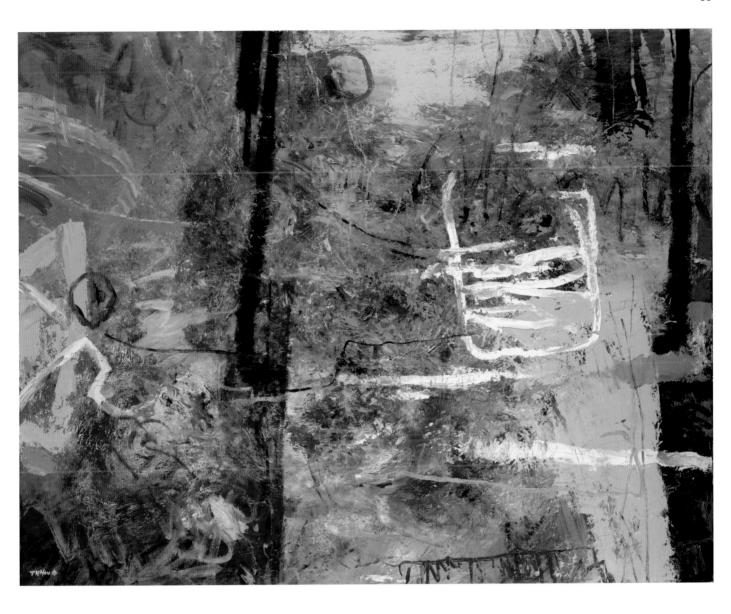

圖18 大自然系列——豐碩大地 1996 油彩、畫布
The Nature Series - Abundance of the Earth Oil on Canvas 145×111.5cm

圖19　大自然系列——顫動的山巒　1996　蛋彩、紙
The Nature Series - Quivering Mountains　Tempera on Paper　37.5×45cm

圖20　音樂系列——天地交響曲　1996　油彩、畫布
The Music Series - The Symphony of Heaven and Earth　Oil on Canvas　130×161.5cm

58

圖21　音樂系列──合唱　1996　油彩、畫布
The Music Series - Chorus　Oil on Canvas　38×45.5cm

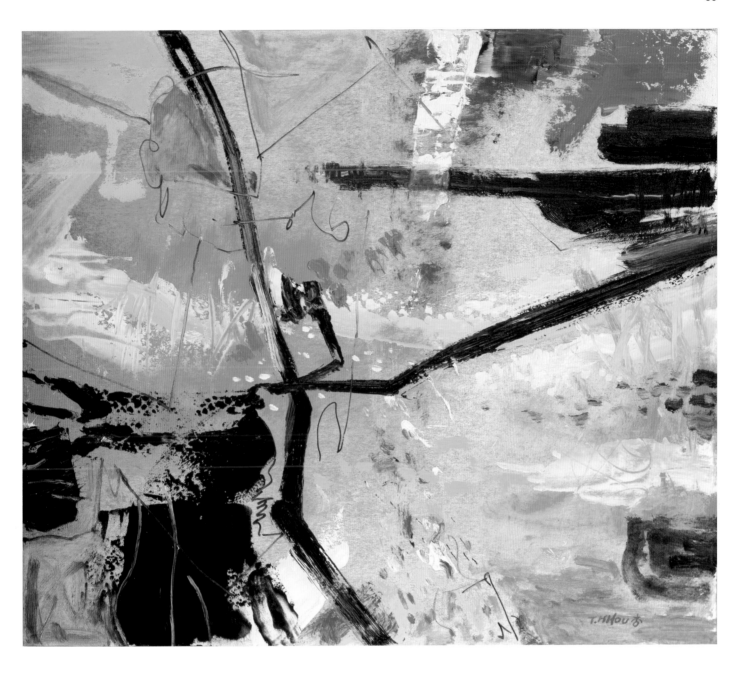

圖22　音樂系列——即興曲　1996　油彩、紙
The Music Series - Impromptu　Oil on Paper　45×52.5cm

圖23　音樂系列──帕華洛帝　1996　油彩、畫布
The Music Series - Pavarotti　Oil on Canvas　90.5×72cm

圖24 音樂系列──莫札特小夜曲 1996 油彩、畫布
The Music Series - *Serenade* by Mozart Oil on Canvas 72×90.5cm

圖25　情感系列──在雲端上　1996　油彩、紙
The Sentiments Series - Upon the Clouds　Oil on Paper　45×37.5cm

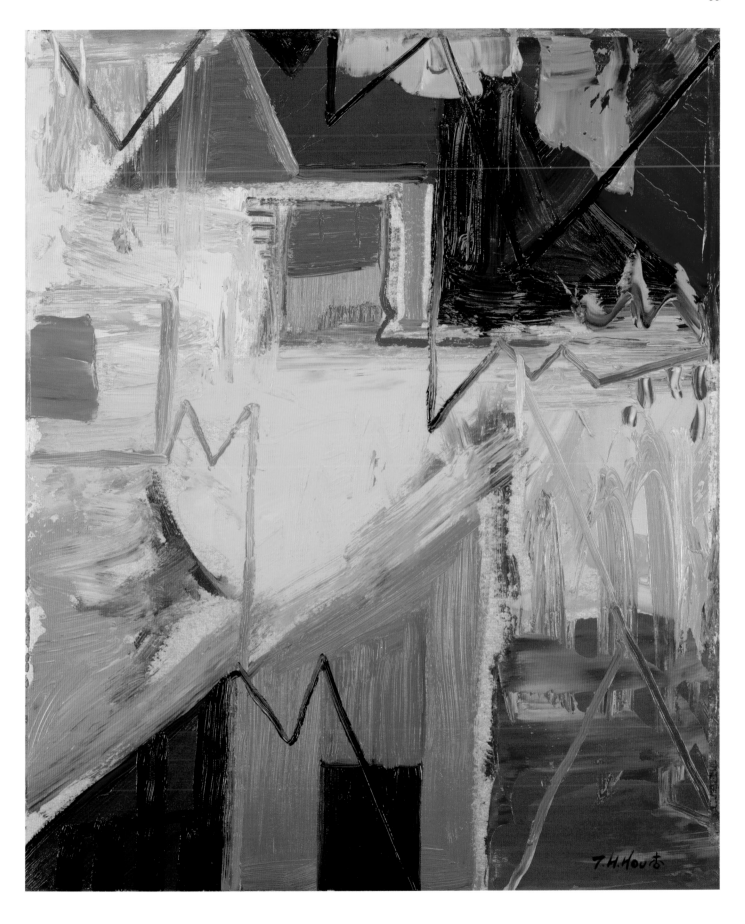

圖26　情感系列──安全感　1996　油彩、紙
The Sentiments Series - Sense of Security　Oil on Paper　45×37.5cm

圖27　情感系列──百感　1996　蛋彩、紙
The Sentiments Series - A Mixture of Feelings　Tempera on Paper　45×53cm

圖28 情感系列──夢境 1996 油彩、畫布
The Sentiments Series - Dreamland Oil on Canvas 37×45cm

圖29　都會時空系列──人間淨土　1996　油彩、畫布
The Cosmopolitan Spacetime Series - Eden on Earth　Oil on Canvas　52.5×64.5cm

圖30　都會時空系列──都會心象　1996　油彩、畫布
The Cosmopolitan Spacetime Series - Mental Image of the Cosmopolitan　Oil on Canvas　90.5×116cm

圖31 新世紀系列——未來城市 1996 蛋彩、紙
The New Century Series - City of the Future Tempera on Paper 45×53cm

圖32　新世紀系列──未來港口　1996　油彩、畫布
The New Century Series - Port of the Future　Oil on Canvas　60.5×72.5cm

展覽時，作品排列順序原貌

圖33 情感系列——青春・我的夢 1996-2001 油彩、畫布
The Sentiments Series - Youth in My Dreams Oil on Canvas 33×24cm×6

圖34　新世紀系列──3D星球之家I、II　1996-2022　油彩、畫布
The New Century Series - Home of the 3D Planet I and II　Oil on Canvas　37.9×45.5cm×2

圖35　大自然系列——春幼荷　1997　油彩、畫布
The Nature Series - Budding Lotus in Spring　Oil on Canvas　40×114cm

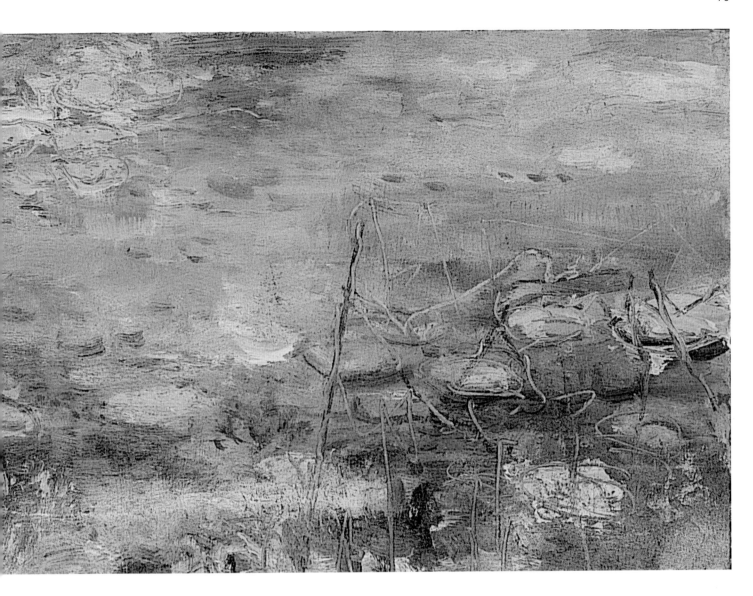

2011年，由劉昌柏所設計的動畫，重新詮釋了侯翠杏「音樂」系列〈春之頌〉的創作。配合著奧地利作曲家小約翰·史特勞斯的管弦樂圓舞曲〈春之頌〉的旋律和節奏，由點、線、面慢慢地擴散；點的舞動，變成了線。線的交織，變成了面。浪漫舞曲的五線譜抽象線條，呈現一幅完整的美麗畫面。

圖36　音樂系列——史特勞斯「春之頌II」　1997　油彩、畫布
The Music Series - *Voices of Spring II* by Johann Strauss II　Oil on Canvas　35×69.5cm

圖37　大自然系列──杏花村　1998　油彩、畫布
The Nature Series - Village of Apricot Flowers　Oil on Canvas　53×65cm

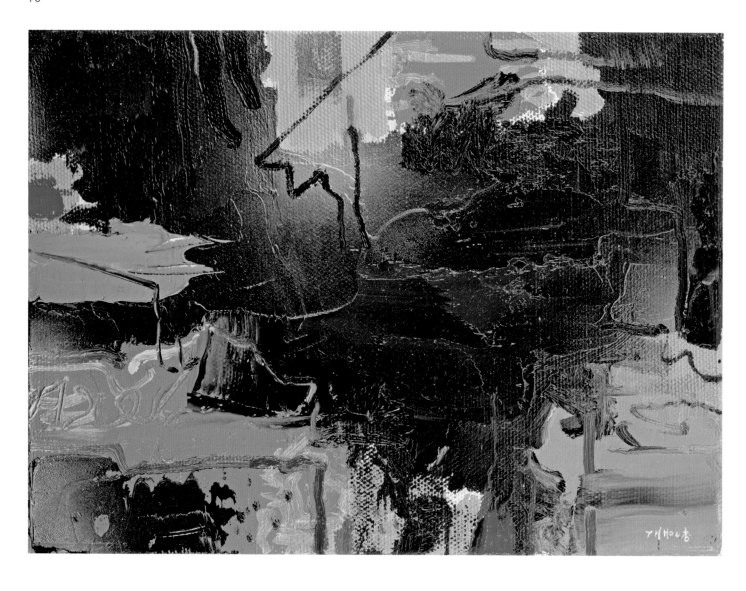

圖38　情感系列──穿透　1998　油彩、畫布
The Sentiments Series - Penetration　Oil on Canvas　24×33cm

圖39　情感系列──智慧之泉　1999　油彩、畫布
The Sentiments Series - The Fountain of Wisdom　Oil on Canvas　130×162cm

圖40　音樂系列——韋瓦第「四季」之一「春」　1999　油彩、畫布
The Music Series - *The Four Seasons Concerto No.1 "Spring"* by Antonio Vivaldi　Oil on Canvas　45.5×53cm

圖41　音樂系列──韋瓦第「四季」之二「夏」　1999　油彩、畫布
The Music Series - *The Four Seasons Concerto No.2 "Summer"* by Antonio Vivaldi　Oil on Canvas　45.5×53cm

圖42　音樂系列──韋瓦第「四季」之三「秋」　1999　油彩、畫布
The Music Series - *The Four Seasons Concerto No.3 "Autumn"* by Antonio Vivaldi　Oil on Canvas　53×45.5cm

圖43　音樂系列──韋瓦第「四季」之四「冬」　1999　油彩、畫布
The Music Series - *The Four Seasons Concerto No.4 "Winter"* by Antonio Vivaldi　Oil on Canvas　45.5×53cm

圖44 民族風情系列——抽象素描I 2000 水墨、紙
The Ethnic Series - Abstract Sketch I Ink on Paper 76×102cm

圖45　民族風情系列──抽象素描III　2000　水墨、紙
The Ethnic Series - Abstract Sketch III　Ink on Paper　76×102cm

圖46　大自然系列──No.1 身歷其境　2000　油彩、畫布
The Nature Series - No.1 An Immersive Experience　Oil on Canvas　91×116.5cm

圖47　大自然系列──No.8 登峰造極　2000　油彩、畫布
The Nature Series - No.8 Reaching the Peak　Oil on Canvas　72.5×60.5cm

圖48　大自然系列──No.3 神奇　2000　油彩、畫布
The Nature Series - No.3 Magical　Oil on Canvas　40×108cm

圖49　大自然系列──No.9 無極　2000　油彩、畫布
The Nature Series - No.9 Boundless　Oil on Canvas　60.5×72.5cm

〈情感系列──天地玄黃〉共有36幅抽象畫，在展覽現場以系列全部作品拼成「杏」字；
首創抽象畫拼成漢字的形式。

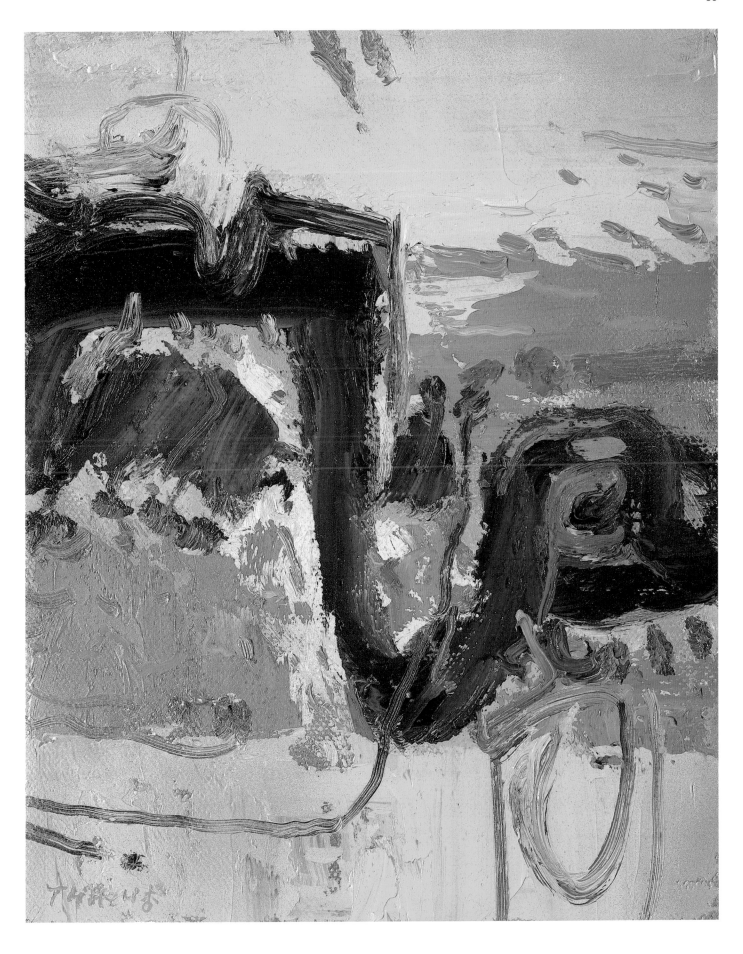

圖50　情感系列——天地玄黃12　2001-2007　油彩、畫布
The Sentiments Series - Midnight Sky Blue and Earthy Yellow 12　Oil on Canvas　27×22cm

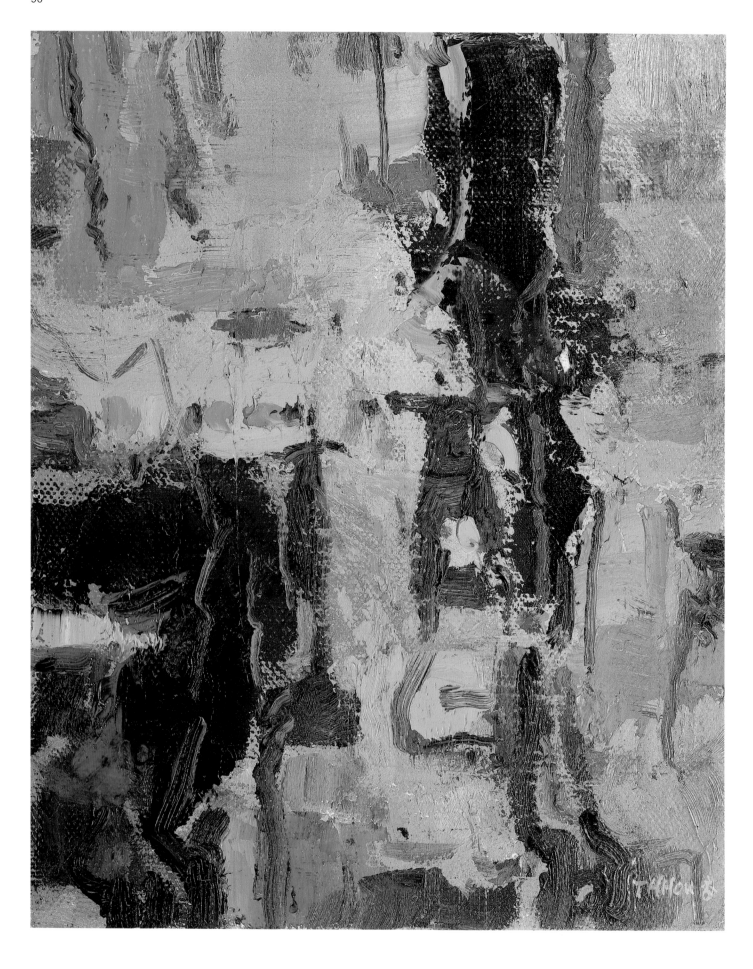

圖51 情感系列──天地玄黃13 2001-2007 油彩、畫布
The Sentiments Series - Midnight Sky Blue and Earthy Yellow 13 Oil on Canvas 27×22cm

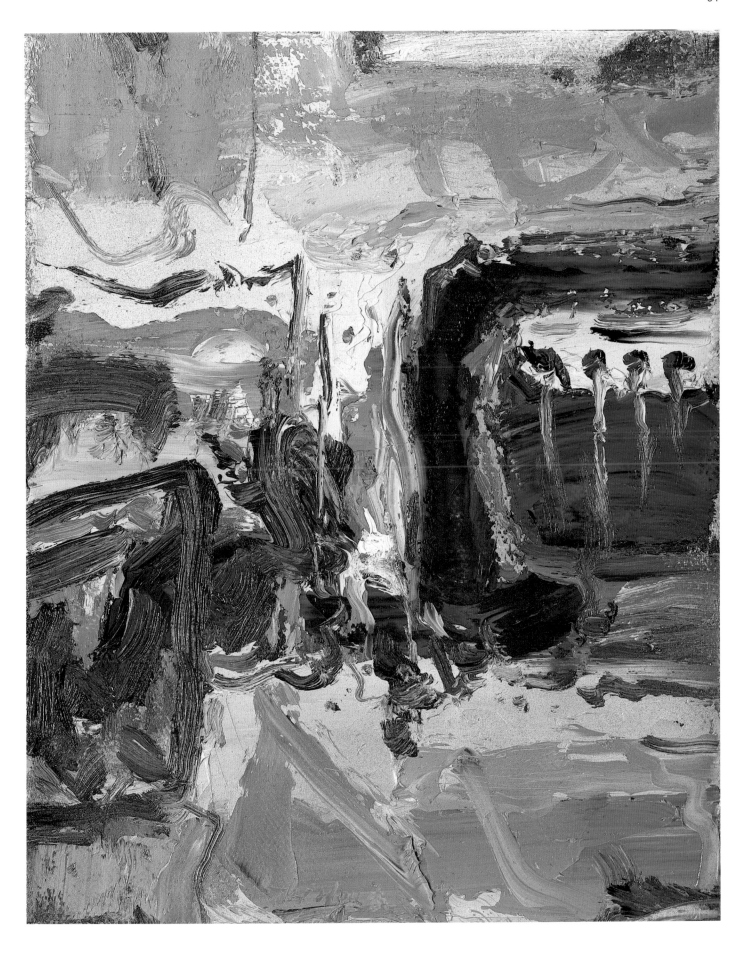

圖52　情感系列──天地玄黃15　2001-2007　油彩、畫布
The Sentiments Series - Midnight Sky Blue and Earthy Yellow 15　Oil on Canvas　27×22cm

圖53 情感系列——天地玄黃18 2001-2007 油彩、畫布
The Sentiments Series - Midnight Sky Blue and Earthy Yellow 18 Oil on Canvas 27×22cm

圖54　情感系列──天地玄黃20　2001-2007　油彩、畫布
The Sentiments Series - Midnight Sky Blue and Earthy Yellow 20　Oil on Canvas　27×22cm

圖55 情感系列——天地玄黃28 2001-2007 油彩、畫布
The Sentiments Series - Midnight Sky Blue and Earthy Yellow 28 Oil on Canvas 27×22cm

圖56　情感系列──天地玄黃33　2001-2007　油彩、畫布
The Sentiments Series - Midnight Sky Blue and Earthy Yellow 33　Oil on Canvas　27×22cm

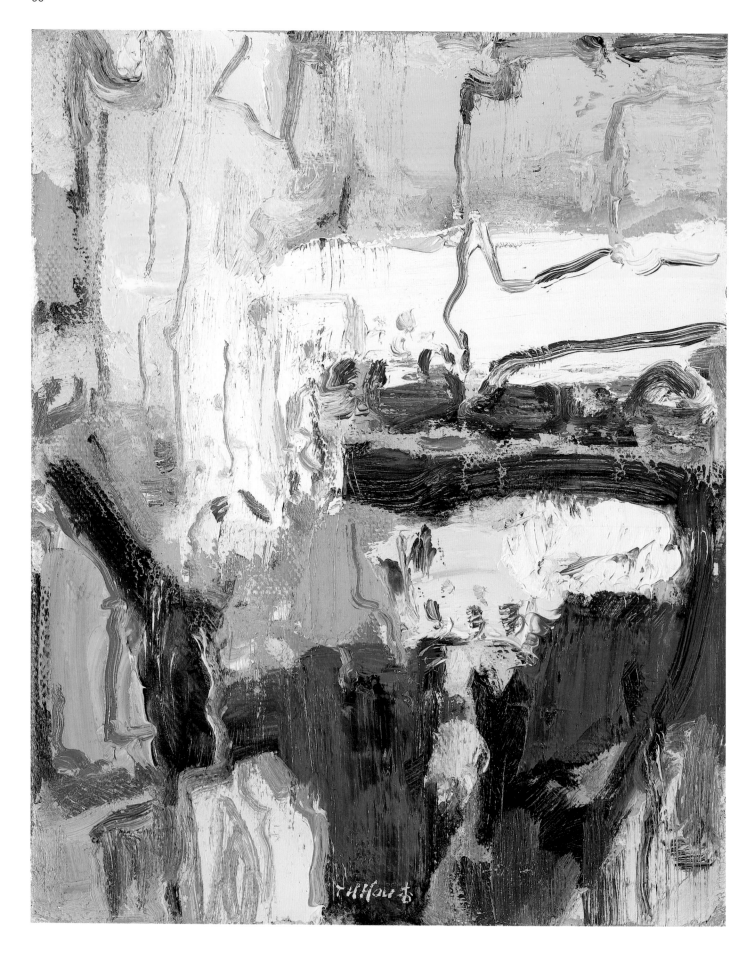

圖57 情感系列──天地玄黃34 2001-2007 油彩、畫布
The Sentiments Series - Midnight Sky Blue and Earthy Yellow 34 Oil on Canvas 27×22cm

圖58　情感系列──天地玄黃36　2001-2007　油彩、畫布
The Sentiments Series - Midnight Sky Blue and Earthy Yellow 36　Oil on Canvas　27×22cm

圖59　新世紀系列──跨世紀　2001　油彩、畫布
The New Century Series - Striding the Century　Oil on Canvas　91×116.5cm

圖60　情感系列──美感無限　2001　油彩、畫布
The Sentiments Series - Infinite Beauty　Oil on Canvas　194×259cm

圖61 情感系列——西方精神 2001 油彩、畫布
The Sentiments Series - The Occident Spirit Oil on Canvas 130×162cm

圖62　情感系列——雲在說話　2001　油彩、畫布
The Sentiments Series - Talking Clouds　Oil on Canvas　74.8×36.8cm×3

圖63　情感系列——暇想　2001　油彩、畫布
The Sentiments Series - Daydreaming　Oil on Canvas　53×65cm

展覽時，作品排列順序原貌

圖64　大自然系列──山中傳奇II　2001　油彩、畫布
The Nature Series - Legend within the Mountains II　Oil on Canvas　31.5×41cm×4

圖65　情感系列──滾滾紅塵　2001　油彩、畫布
The Sentiments Series - Hustle and Bustle of the Mundane World　Oil on Canvas　33×24cm×4

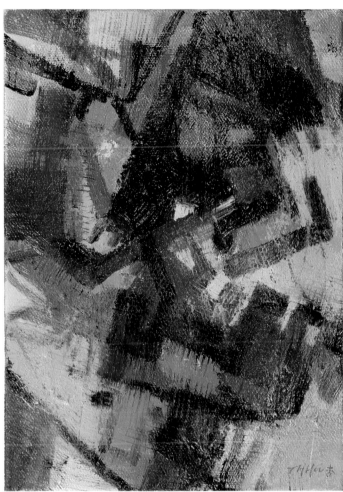

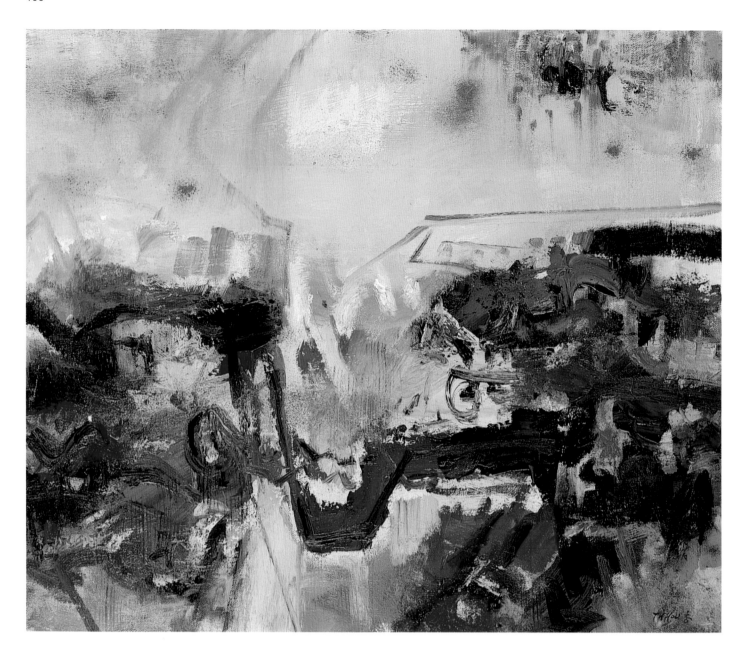

圖66　大自然系列──山青水闊I　2001　油彩、畫布
The Nature Series - Lush Mountains and Wide Waters I　Oil on Canvas　60.5×72.5cm

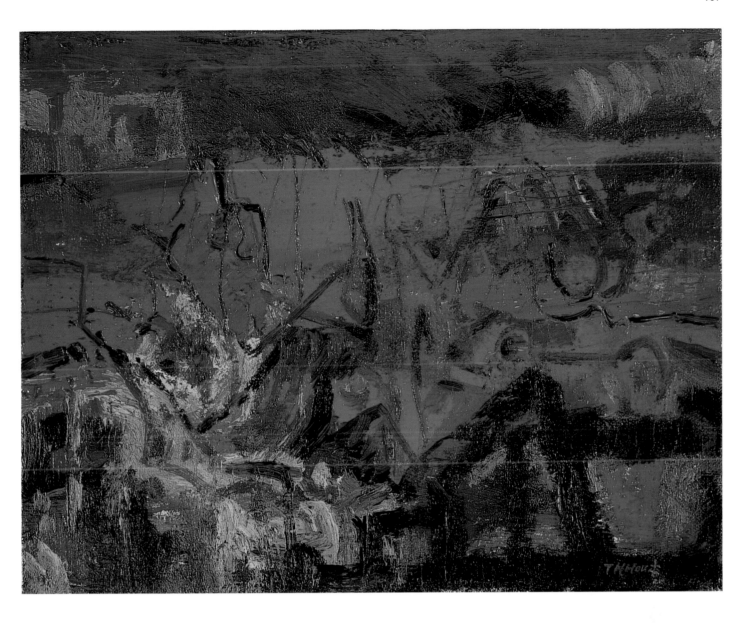

圖67 民族風情系列——印第安之火舞 2002 油彩、畫布
The Ethnic Series - The Fire Dance of the Native Americans Oil on Canvas 45.5×38cm

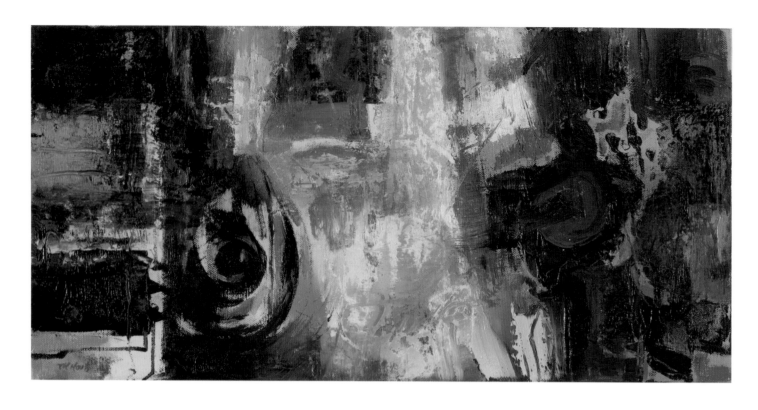

圖68　民族風情系列──英雄本色　2002　油彩、畫布
The Ethnic Series - Heroic Nature　Oil on Canvas　36.8×74.6cm

圖69　音樂系列——杜蘭朵公主　2002　油彩、畫布
The Music Series - Princess Turandot　Oil on Canvas　60.5×72.5cm

圖70　新世紀系列──來自五度空間的光　2002　油彩、畫布
The New Century Series - Light from the Fifth Dimension　Oil on Canvas　33×24cm

圖71　大自然系列——雲中樂　2002　油彩、畫布
The Nature Series - Music amongst the Clouds　Oil on Canvas　60.5×72.5cm

圖72　情感系列──童詩　2003　油彩、畫布
The Sentiments Series - Children's Poetry　Oil on Canvas　40×50cm

圖73　民族風情系列——延伸　2003　油彩、畫布
The Ethnic Series - Extension　Oil on Canvas　38×45.5cm

圖74 新世紀系列——網路進城 2003 油彩、畫布
The New Century Series - Internet City Oil on Canvas 70×35cm

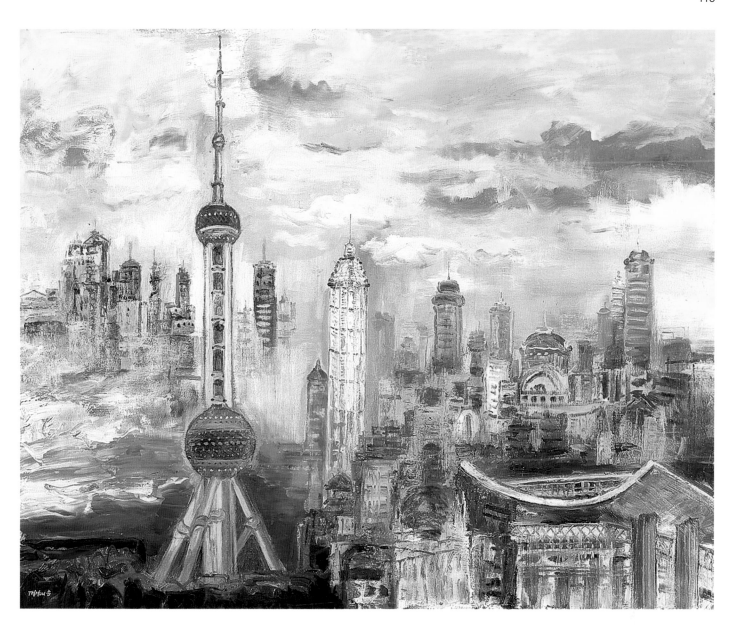

圖75　都會時空系列──上海　2003　油彩、畫布
The Cosmopolitan Spacetime Series - Shanghai　Oil on Canvas　130×161.5cm

圖76　大自然系列──光與熱 I　2004　油彩、畫布
The Nature Series - Light and Heat I　Oil on Canvas　24×33cm

圖77　大自然系列──光與熱II　2004　油彩、畫布
The Nature Series - Light and Heat II　Oil on Canvas　24×33cm

圖78　情感系列——生命之問　2004　油彩、畫布
The Sentiments Series - The Inquiries of Life　Oil on Canvas　60.5×72.5cm

圖79　海洋系列──海之冠　2005　油彩、畫布
The Ocean Series - The Crowning Glory of the Ocean　Oil on Canvas　118.5×162cm

圖80 情感系列──朝顏 2005 油彩、畫布
The Sentiments Series - Morning Glory Oil on Canvas 53×45.5cm

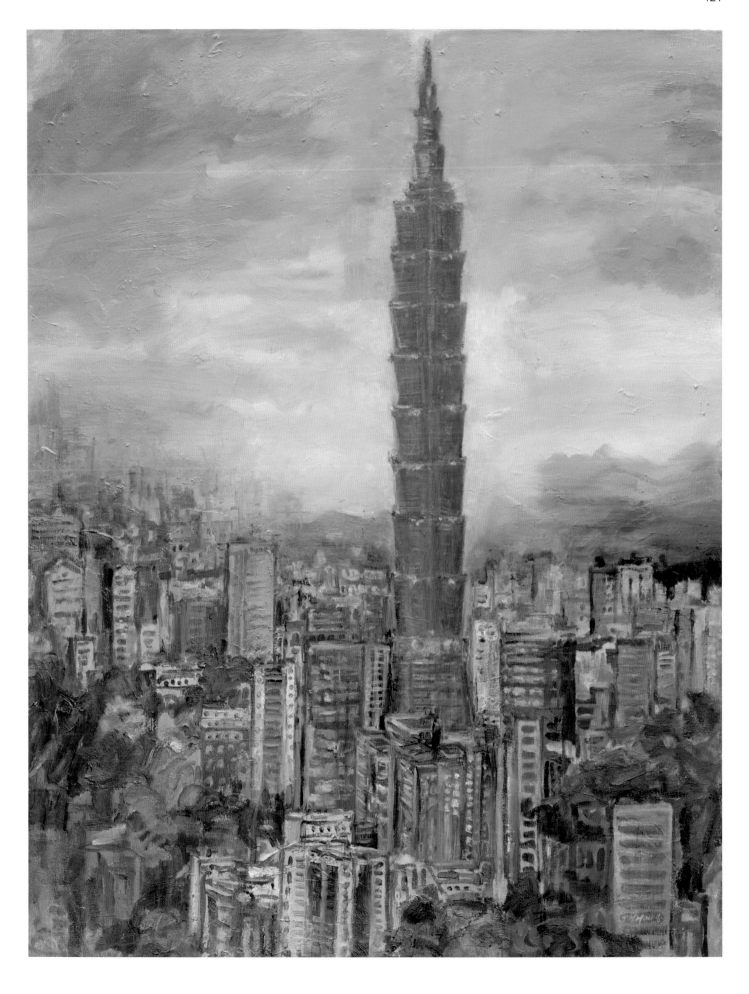

圖81　都會時空系列──台北101　2005　油彩、畫布
The Cosmopolitan Spacetime Series - Taipei 101　Oil on Canvas　116.5×91cm

圖82　寶石系列——自然元素II　2005　油彩、畫布
The Precious Gems Series - Natural Elements II　Oil on Canvas　33×24cm

圖83　寶石系列──自然元素III　2005　油彩、畫布
The Precious Gems Series - Natural Elements III　Oil on Canvas　33×24cm

圖84　寶石系列──自然元素Ⅵ　2008　油彩、畫布
The Precious Gems Series - Natural Elements VI　Oil on Canvas　33×24cm

圖85 寶石系列──自然元素Ⅶ 2008 油彩、畫布
The Precious Gems Series - Natural Elements VII Oil on Canvas 33×24cm

圖86　寶石系列──自然元素IX　2008　油彩、畫布
The Precious Gems Series - Natural Elements IX　Oil on Canvas　33×24cm

圖87　寶石系列──自然元素X　2008　油彩、畫布
The Precious Gems Series - Natural Elements X　Oil on Canvas　33×24cm

圖88 大自然系列——四季・春 2006 油彩、畫布
The Nature Series - Spring of the Four Seasons
Oil on Canvas 118×53cm

圖89 大自然系列——四季・夏 2006 油彩、畫布
The Nature Series - Summer of the Four Seasons
Oil on Canvas 118×53cm

圖90 大自然系列——四季·秋 2006 油彩、畫布
The Nature Series - Autumn of the Four Seasons
Oil on Canvas 118×53cm

圖91 大自然系列——四季·冬 2006 油彩、畫布
The Nature Series - Winter of the Four Seasons
Oil on Canvas 118×53cm

圖92 新世紀系列──幻象 2006 油彩、畫布
The New Century Series - Illusion Oil on Canvas 40×108cm

圖93　民族風情系列──拉丁陽光 I　2007　油彩、畫布
The Ethnic Series - Latino Sunshine I　Oil on Canvas　22×27cm

圖94 民族風情系列——拉丁陽光II 2007 油彩、畫布
The Ethnic Series - Latino Sunshine II Oil on Canvas 22×27cm

圖95 民族風情系列——拉丁陽光IV 2007 油彩、畫布
The Ethnic Series - Latino Sunshine IV Oil on Canvas 22×27cm

圖96　民族風情系列──拉丁陽光V　2007　油彩、畫布
The Ethnic Series - Latino Sunshine V　Oil on Canvas　22×27cm

圖97　新世紀系列──拼圖I　2007　油彩、畫布
The New Century Series - Jigsaw Puzzles I　Oil on Canvas　27×22cm

圖98　新世紀系列——拼圖 II　2007　油彩、畫布
The New Century Series - Jigsaw Puzzles II　Oil on Canvas　27×22cm

圖99 新世紀系列——拼圖IV 2007 油彩、畫布
The New Century Series - Jigsaw Puzzles IV Oil on Canvas 27×22cm

圖100　新世紀系列──拼圖VI　2007　油彩、畫布
The New Century Series - Jigsaw Puzzles IV　Oil on Canvas　27×22cm

圖101　民族風情系列──辟邪 I　2008　油彩、畫布
The Ethnic Series - Warding Off Evil Spirits I　Oil on Canvas　33×24cm

圖102　大自然系列——如果我是陶淵明　2008　油彩、畫布
The Nature Series - If I was Tao Yuanming　Oil on Canvas　116.7×91cm

圖103 都會時空系列——繁華 2008 油彩、畫布
The Cosmopolitan Spacetime Series - Bustling Oil on Canvas 116.5×91cm

圖104　都會時空系列——六本木的聯想I　2008　油彩、畫布
The Cosmopolitan Spacetime Series - Roppongi Imaginations I　Oil on Canvas　90.9×72.7cm

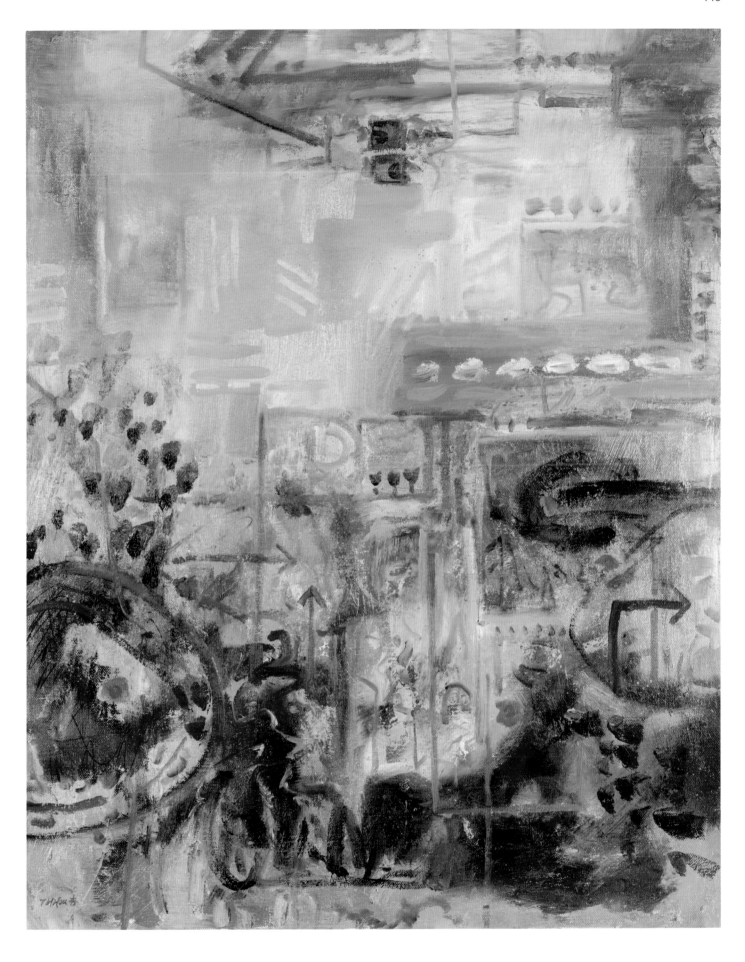

圖105　情感系列──佳境　2009　油彩、畫布
The Sentiments Series - Enchanted　Oil on Canvas　91×73cm

圖106　大自然系列——光‧影　2009　油彩、畫布
The Nature Series - Lights and Shadows　Oil on Canvas　131×162cm

圖107　寶石系列──水晶靈　2010　油彩、畫布
The Precious Gems Series - Crystal Fairy　Oil on Canvas　72.6×60.6cm

圖108　民族風情系列——華山　2010　油彩、畫布
The Ethnic Series - Mount Hua　Oil on Canvas　74.6×36.8cm

民族風情系列——少林、武當、華山

圖109　情感系列——沙龍小憩　2010　油彩、畫布
The Sentiments Series - A Siesta in a Salon　Oil on Canvas　36.8×74.6cm

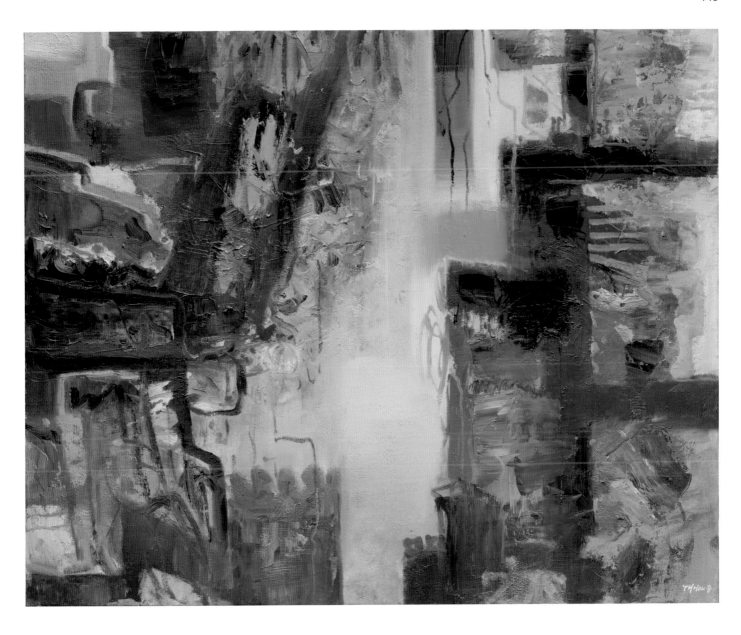

圖110　都會時空系列──巴黎左岸的浪漫　2010　油彩、畫布
The Cosmopolitan Spacetime Series - Romance from Left Bank of Paris　Oil on Canvas　72.5×91cm

圖111 大自然系列——太虛祥雲 2011 油彩、畫布
The Nature Series - Auspicious Clouds of the Universe Oil on Canvas 65×91cm

圖112　情感系列──躍進　2011　油彩、畫布
The Sentiments Series - Leaping Forward　Oil on Canvas　24×33cm

圖113　民族風情系列──保庇　2011　油彩、畫布
The Ethnic Series - Blessings of Protection　Oil on Canvas　24×33cm

圖114　空間再詮釋創作（1）　2011　元宇宙・虛擬空間
The Reinterpretation of Space, Creation 1　Metaverse. Virtual space

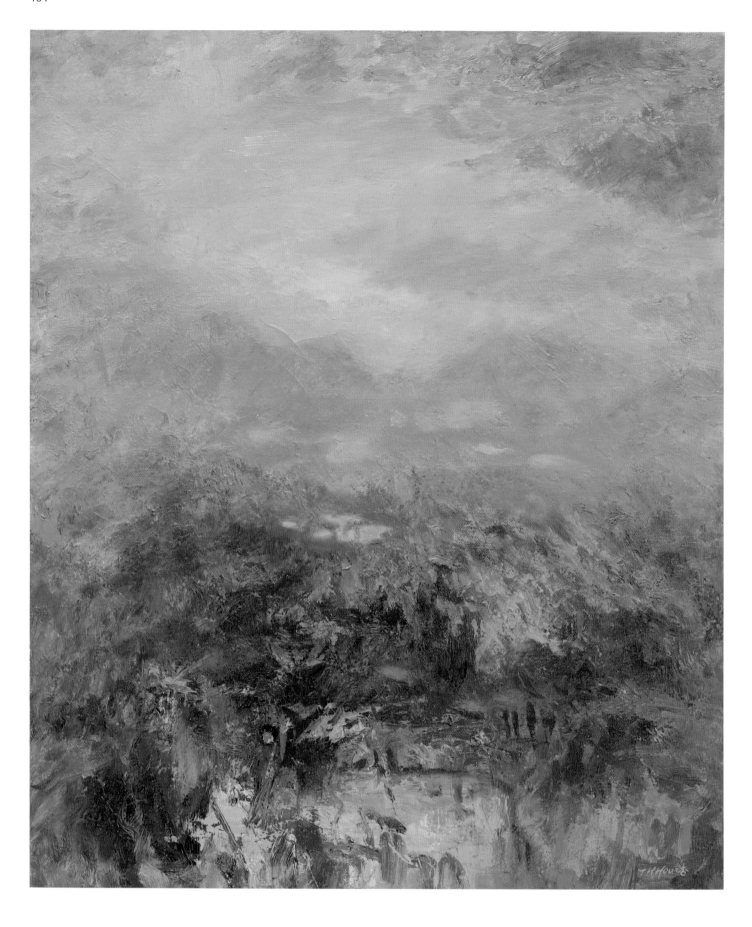

圖115 大自然系列——碧落瑤池 2013 油彩、畫布
The Nature Series - Fairy Ponds in the Sky Oil on Canvas 72.2×60.6cm

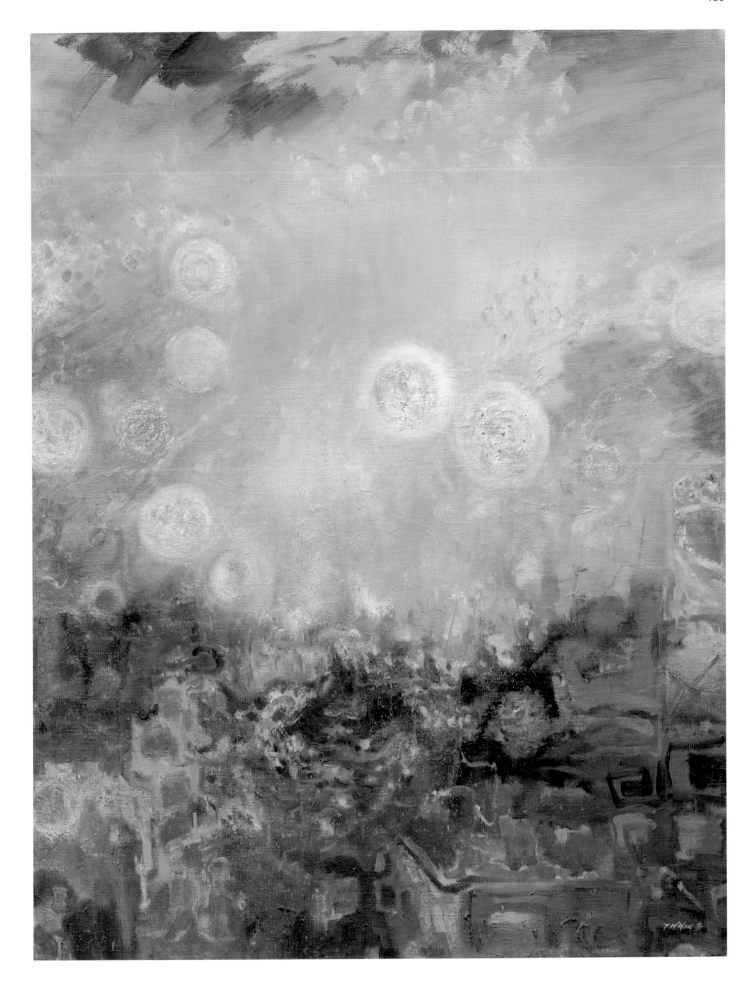

圖116　大自然系列──光輪　2013　油彩、畫布
The Nature Series - Halo　Oil on Canvas　117×91cm

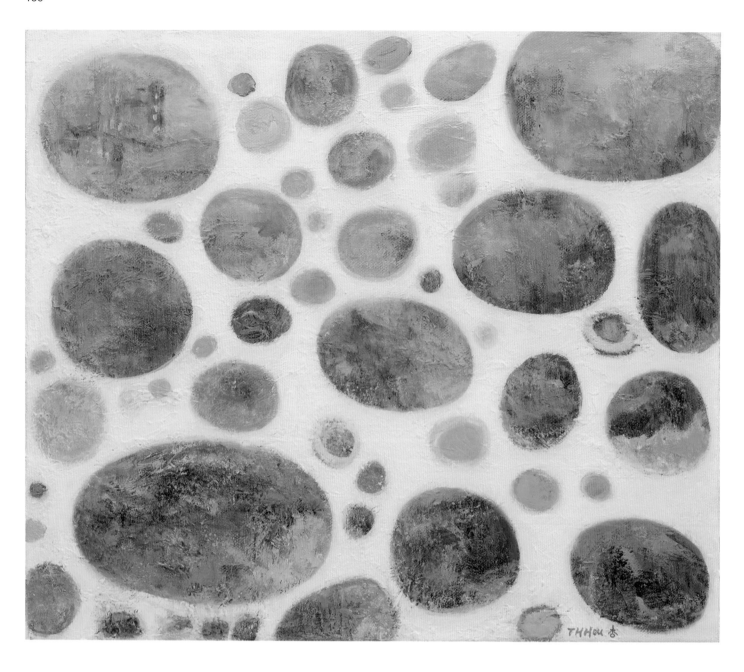

圖117　禪系列——琉璃世界I　2015　油彩、畫布
The Zen Series - The World of Colored Glaze I　Oil on Canvas　53×45.5cm

圖118 都會時空系列──窗 2015 油彩、畫布
The Cosmopolitan Spacetime Series - Window Oil on Canvas 65.1×53cm

圖119　大自然系列──宇宙一隅　2016　油彩、畫布
The Nature Series - A Glimpse of the Universe　Oil on Canvas　72.5×91cm

圖120　情感系列──漫天　2017　油彩、畫布
The Sentiments Series - Boundless as the Sky　Oil on Canvas　40×50cm

圖121　都會時空系列──都會的聯想　2018　油彩、畫布
The Cosmopolitan Spacetime Series - Cosmopolitan Imaginations　Oil on Canvas　116.7×90.9cm

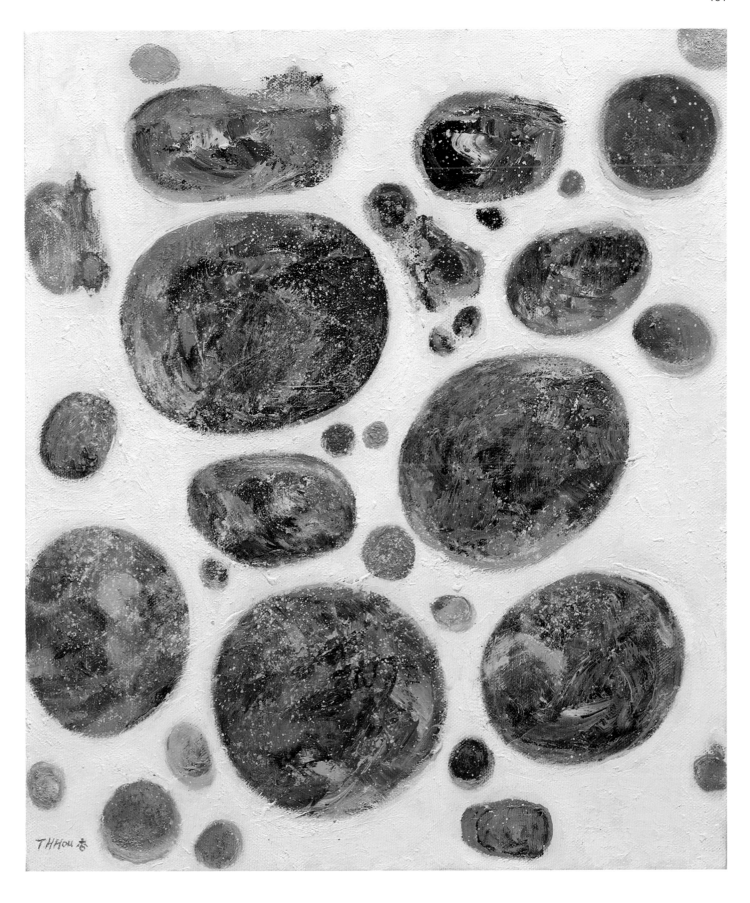

圖122 寶石系列──芳菲 2018 油彩、畫布
The Precious Gems Series - Floral Scents Oil on Canvas 53×45.5cm

圖123　都會時空系列──濱海桃源　2022　油彩、畫布
The Cosmopolitan Spacetime Series - Shoreside Utopia　Oil on Canvas　118×53cm

圖124 大自然系列——祕密花園 2022 油彩、畫布
The Nature Series - Secret Garden Oil on Canvas 33.3×24.2cm×2

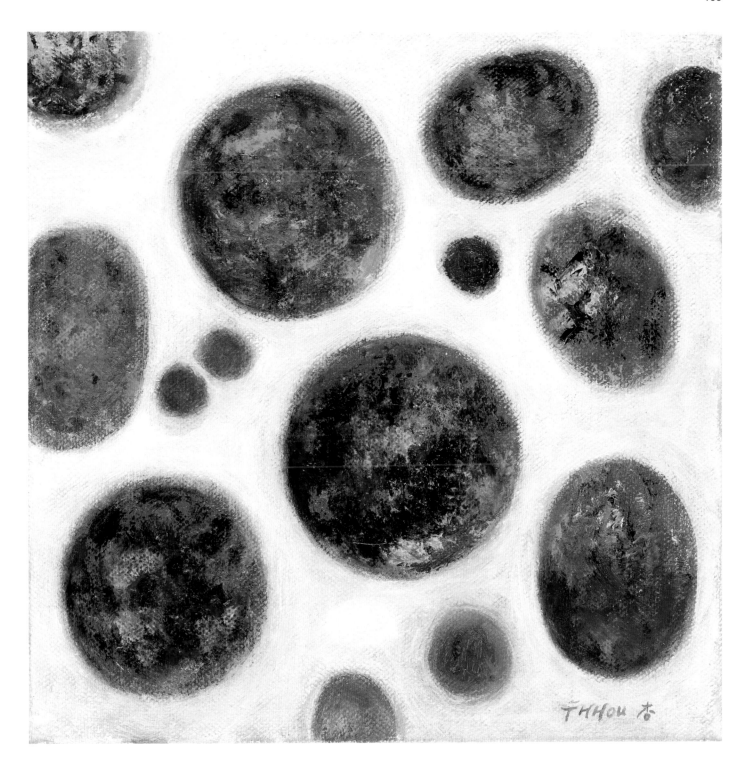

圖125　寶石系列──華麗　2022　油彩、畫布
The Precious Gems Series - Splendor　Oil on Canvas　28×28cm

圖126　禪系列──螢光・月光　2022　油彩、畫布
The Zen Series - Florescent Light and Moonlight　Oil on Canvas　45.5×53cm

圖127　新世紀系列——時空互動　2022　油彩、畫布
The New Century Series - Spacetime Interactions　Oil on Canvas　72.5×60.5cm

圖128　大自然系列──探索宇宙的多次元　2022　油彩・畫布
The Nature Series - Exploring Megaverse　Oil on Canvas　116.7×90.9cm

參考圖版
Supplementary Plates

侯翠杏生平參考圖版

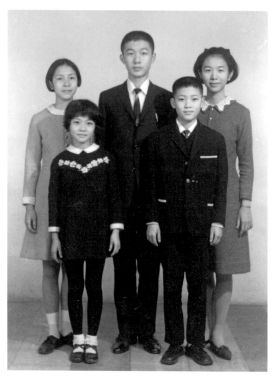

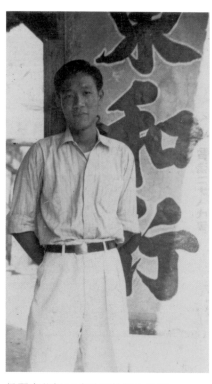

身為長女的侯翠杏（右一），高中時與弟弟、妹妹合影。

侯翠杏父親24歲時開始投入東鋼。

美麗優雅的侯翠杏母親。

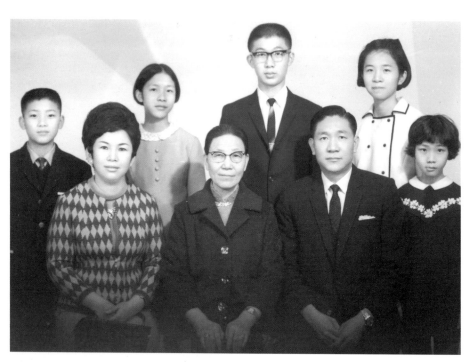

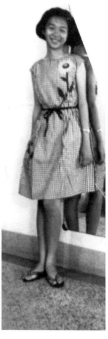

侯翠杏大學二年級。

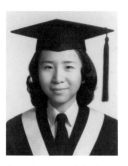

1968年，侯翠杏大學一年級時的全家福。

侯翠杏高中時期。

侯翠杏大學畢業的學士照。

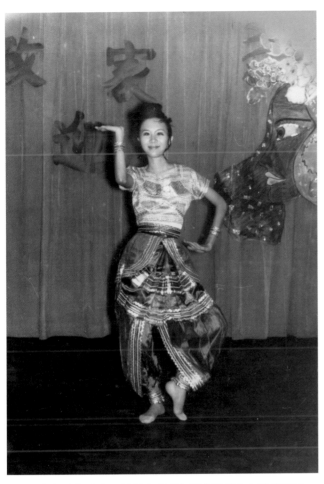

大學二年級迎新晚會，侯翠杏負責布置會場並上台表演舞蹈。

大一時，侯翠杏穿上自己設計的服裝走上伸展台，還被當時的輿論批評為「奇裝異服」。

1972年，《美術雜誌》一月號以侯翠杏的畫作〈歸途〉做封面。

1979年，侯翠杏在美國用純羊毛自己捻線、染色做成編織。

1971年，侯翠杏代表台灣出席
日本東京「中日現代美展」。

1978年，侯翠杏在美國畫展
時，父母親在她的水墨畫作品
前合影。

1975年，留美時期的侯翠杏。

侯翠杏的父母親旅遊歐洲。

1973年，侯翠杏與雙親在紐約合影。

1973年，侯翠杏赴美求學在松山機場前與父母合影。

侯翠杏有孕在身時，取得碩士學位。

1975年，侯翠杏參加台北新公園省立博物館「青雲畫會聯展」，與參展作品〈藍色奏鳴曲〉合影，旁為恩師顏雲連先生的畫作。

嘉義文化中心個展會場，侯翠杏與恩師顏雲連先生合影。

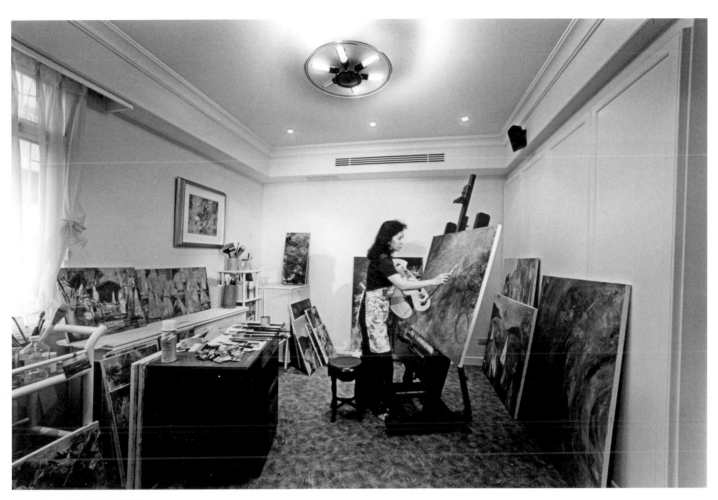

1983年，侯翠杏作畫情形。

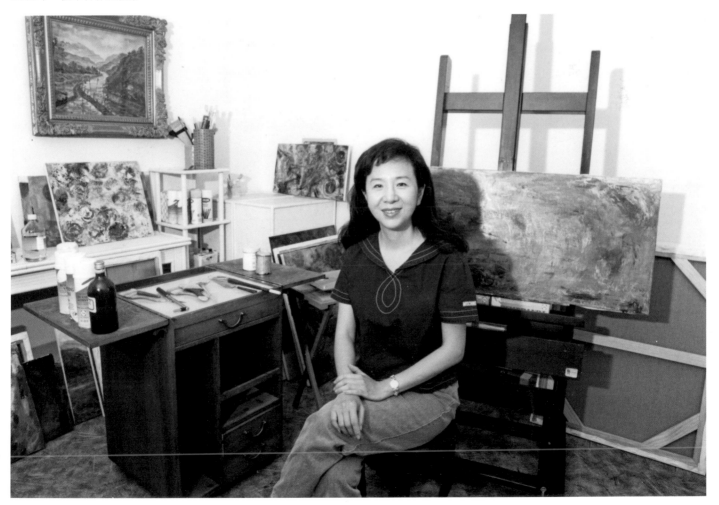

1991年，侯翠杏攝於畫室。

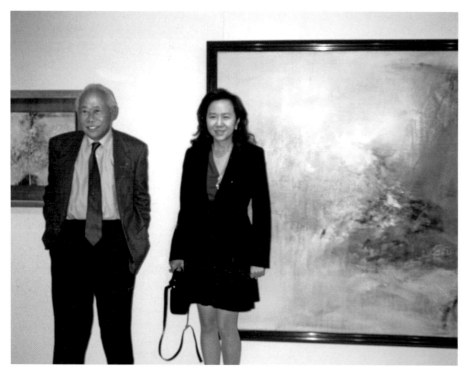

趙無極來台展覽與侯翠杏合影。

1993年，侯翠杏第一次陪母親到中國大陸旅遊。

1993年，侯翠杏與大妹在巴黎拜訪朱德群夫婦。

洛克菲勒（Rockefeller）家族的媳婦來台訪問，侯翠杏相贈畫冊。

1994年，個展時侯翠杏與陳朝興（左）、蔡仁哲（右）合影。

1997年，侯翠杏到歐洲一個半月參觀美術館及展覽。

1993年，侯翠杏與妹妹侯翠香拜訪趙無極先生巴黎寓所。

1994年，侯翠杏母親的乾女兒陳婉君、虞彪夫婦參觀「無限美感」展覽並收藏此作品。

1994年，「無限美感」畫展，侯翠杏與母親、妹妹侯翠香、侯翠芬在會場合影。

1994年，侯翠杏帶學生到美術館參觀。

侯翠杏在台大授課20多年，留下美好的回憶。

台大教學期間，侯翠杏與學生互動融洽。

1998年，侯翠杏與夫婿張克明在夏威夷合照。

1996年，侯翠杏在台中的省立美術館開幕致詞。

侯翠杏與母親盛裝出席宴會。

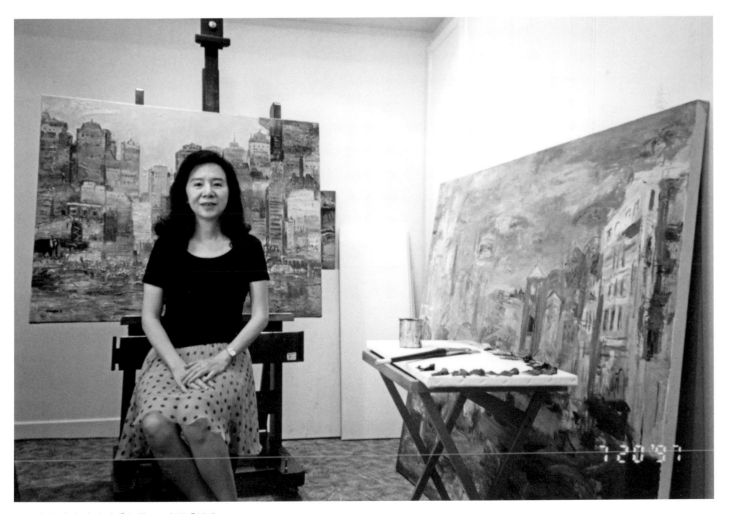

侯翠杏經常在畫室畫「大樓」、建設「城市」。

1996年，台灣省立美術館個展開幕，時任故宮院長秦孝儀致詞。

時任台大藝研所所長石守謙（左4）、時任副院長（左3）、王耀庭（左1）、林柏亭（右1）、李梅齡小姐（右2）參加〈情感系列──智慧之泉〉捐贈儀式。

1996年，侯翠杏受邀與伊莉莎白女王的母親在Royal Ascot皇家馬會上一起散步。

侯翠杏與女兒英君、兒子崇安接受媒體專訪。

2001年，侯翠杏在巴黎與A.FERAUD夫婦及朱德群夫婦合影於A.FERAUD住家。

1996年，侯翠杏在大英博物館與當時的館長（中）、好友董念慈（右）合影。

1999年，「智慧之泉──侯翠杏作品暨收藏展」於國立台灣大學。

侯翠杏（左三）經常投入各類公益活動。

1981-2000年，二十年間超過一百場次的演講。

1996年，在大英博物館，見到顧愷之的〈女史箴圖〉時，流下感動之淚。

侯翠杏經常在旅遊途中與學童們分享藝術文創品。

推廣美感教育，侯翠杏經常舉辦美術比賽活動。

184

2001年，侯翠杏到上海美術館展覽。

2001年，侯翠杏女兒英君與在美深造的兒子崇安飛到上海參加畫展開幕式。

2001年，上海美術館館長李向陽接受〈大自然系列——豐碩大地〉畫作的捐贈，並贈送典藏證明。

2001年，上海美術館個展開幕前的新
聞發布會，侯翠杏與先生、兒子、女兒
合照。

2001年，侯翠杏與上海市文化處楊春
曼處長合影。

2001年，中央電視台特別從北京派記
者到上海及上海電視台專訪侯翠杏。

法鼓山聖嚴法師蒞臨豪景大酒店「國際佛學會議」會場。

2007年,前駐梵諦岡大使戴瑞明蒞臨參觀侯翠杏「抽象新境」個展。

侯翠杏時常帶學生參觀博物館。

情感系列
Emotion Series

2007年，眾多好友出席侯翠杏「抽象新境」個展開幕酒會。

「如意會」姊妹們到場祝賀「抽象新境」個展開幕。

2000年，侯翠杏在國父紀念館頒獎給來自日本的藝術家。

2011年，眾多親友出席侯翠杏「抽象‧交響」個展開幕酒會。

2011年，在不丹旅遊騎馬的侯翠杏。

2000年，侯翠杏應國際金光集團黃董事長仉儷邀請到黃山賞景。

女兒的乾媽郭立明（右二，國際合唱聯盟主席），2006年帶著女兒和達拉斯合唱團在歐洲各地巡迴演出。

2010年，侯翠杏與友人前往以色列聖城旅遊。

2010年，侯翠杏到約旦旅遊。

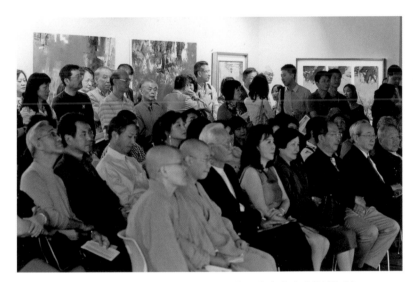

故宮院長周功鑫、黃才郎館長、朱樹勳院長等眾多貴賓出席開幕酒會。

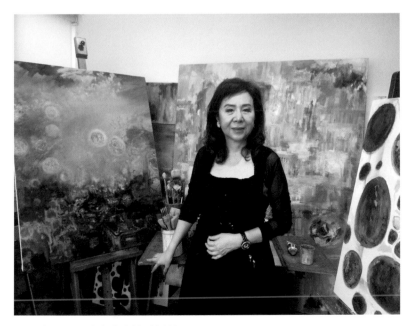

2014年，侯翠杏在畫室接受採訪。

旅居舊金山的好友吳芯茜（右一），每次畫展時從不缺席。

侯翠杏作品參考圖版

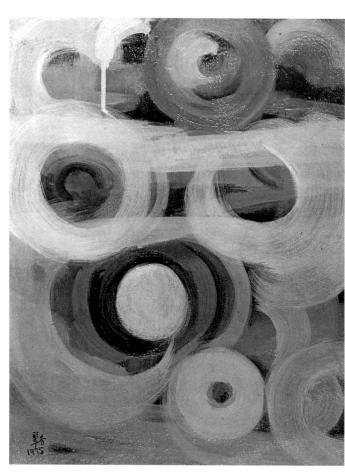

人物　1970　油彩、畫布　尺寸未詳

銀色之月波　1975　壓克力　40.6×30.5cm

圓的呼喚　1972　油彩、畫布　73.7×89cm

星際的聯想　1972　壓克力　81.3×124.5cm

大自然系列——初綻　1971　油彩、畫布　45.5×53cm

寫生系列——夏日　1969　油彩、畫布　45.5×53cm

海洋系列畫稿　1972　鉛筆、畫紙　38.5×50.8cm

尋找奇山峻嶺　1975　鉛筆、畫紙　33×23.5cm

山水速寫　1974　碳筆、畫紙　48.5×33cm

雲層裡　1974　碳筆、畫紙　48.5×33cm

山水速寫　1974　碳筆、畫紙　33×23.5cm

沙灘速寫　1975　水彩、畫紙　39×46cm

速寫山水　1975　水彩、畫紙　39×46cm

Lying

What is this attitude towards this problem?

Do you want to buy anything from her? or not?

休息速寫　1976　鉛筆、畫紙　30×23cm　　　　　　速寫店員　1976　鉛筆、畫紙　30×23cm

The Full Moon in Chinese
Mid-Autumn Festival

9.26,'76

I never think of the future.
It comes soon enough.
—by Einstein

靜水鎮速寫　1976　鉛筆、畫紙　23×30cm

日記速寫　1976　鉛筆、畫紙　30×23cm

休息速寫　1976　鉛筆、畫紙　30×23cm

竹速寫　1976　鉛筆、畫紙　23×30cm

抽象山水畫稿　1978　碳筆、畫紙　23.5×33.3cm

抽象山水畫稿　1978　碳筆、畫紙　23.5×33.3cm

大自然系列——萬里晴空　1982　壓克力畫　153.5×30cm×6

為母親編紀念集插畫　2004　水彩、畫紙
37×45cm

糾結的雲、像似天然原礦石紋　1974　鉛筆、畫紙　33×48.5cm

為母親編紀念集插畫　2004　色鉛筆、畫紙　38.5×50.8cm

大自然系列──姿采　1985　油彩、畫布
33×24cm

大自然系列──雅緻　1990　油彩、畫布　38×45.5cm

速寫山水　1985　蛋彩、畫紙　38×45.5cm

大自然系列——霜林雪岫　1992　油彩、畫布　37.5×47.5cm

大自然系列——不染I　1991　油彩、畫布　60.5×72.5cm

海洋系列——湖聲　1992　油彩、畫布　90.5×116cm

海洋系列——晨光　1993　油彩、畫布　35.6×71.2cm

海洋系列——海底協奏曲　1993　油彩、畫布　130×161.5cm

寫生系列——皇后鎮　1993　油彩、畫布　45.5×53cm

都會時空系列——熱海　1995　油彩、畫布　72×90.5cm

東馬沙勞越古晉　1995　碳筆、畫紙　23.5×33.3cm

都會時空系列──峇里憶寫　1993　油彩、畫布　61×72.5cm

風景寫生　1996　碳筆、畫紙　23.5×33.3cm

長灘島素描　1996　碳筆、畫紙　23.5×33.3cm

寫生系列──火樹銀花　1994　油彩、畫布　90.5×72cm

寫生系列——帛琉海角　1996　油彩、畫布　72×90.5cm

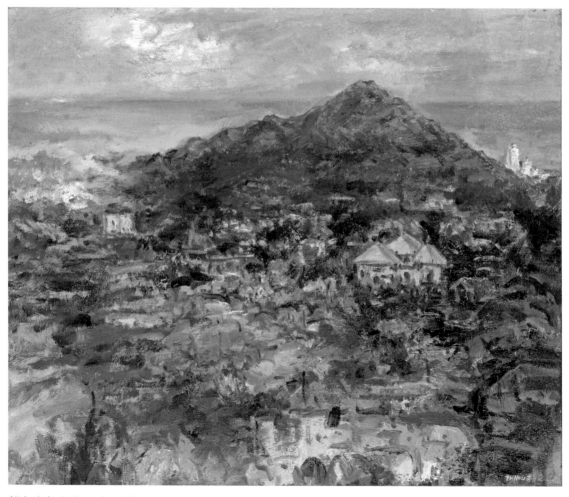

都會時空系列——鳥瞰鑽石山　2000　油彩、畫布　60.5×72.5cm

自畫像　1989　油彩、畫布　85×75.5cm

都會時空系列——有地鐵的城市 1994 油彩、畫布 91×116cm

都會時空系列——紐約一隅 1998 油彩、畫布 45.5×53cm

大自然系列——山嵐競豔 2001 油彩、畫布 60.5×72.5cm

情感系列——舞在花叢裡 2004 油彩、畫布 41×31.5cm

寶石系列——光之稜彩 2006 油彩、畫布 60.5×60.5cm

傳達白雪公主的歌聲　2000　水彩、畫紙　51×38.8cm

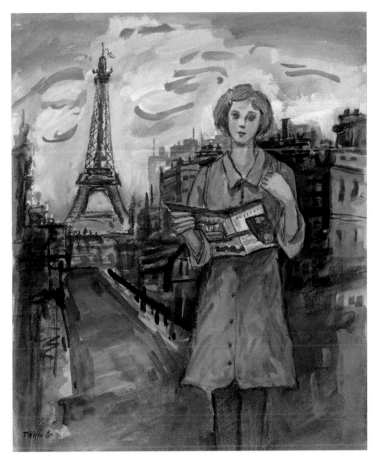

在巴黎邂逅落入凡間的天使　2000　水彩、畫紙　46.6×38.7cm

侯翠杏用紫檀樹幹手工做的茶几作品。桌上不鏽鋼雕塑為A.FERAUD作品。

真正的美在於擁有一顆快樂的心　2000　水彩、畫紙　41×31.8cm

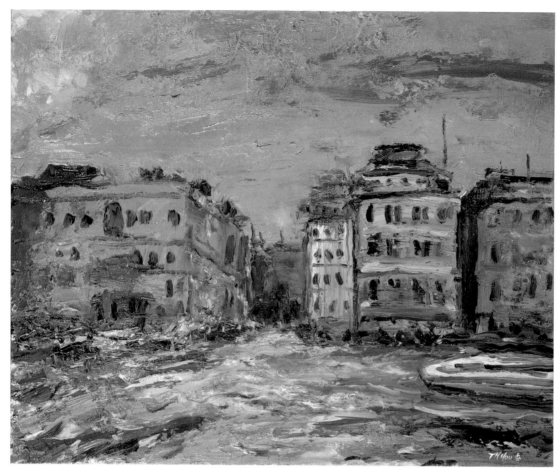

都會時空系列——威尼斯一隅　2003　油彩、畫布　53×65cm

都會時空系列——印象魔幻島　2016　油彩、畫布　31.8×40.9cm

都會時空系列──窗外印象　2000　油彩、畫布　40×108cm

海之樂章──浪花的禮讚　2006　油彩、畫布　91×116.5cm

抽象山水畫稿　2016　粉彩、畫紙　7×15cm

抽象山水畫稿　2016　粉彩、畫紙　7×15cm

抽象山水畫稿　2016　粉彩、畫紙　7×15cm

圖版文字解說
Catalog of Hou Tsui-Hsing's Paintings

圖1 ───────────────
寫生系列──田園I　1971　油彩・畫布

　　看似嘉南平原、農村即景，以
阡陌田畦為線條，以白雲黛色山
嶺為重量、層層疊疊，勾劃出山
光雲影的返照，畫面展現的是穩
重悠遊的田園之美。若如「此中
有真意、欲辯已忘言」境界。

圖2 ───────────────
音樂系列──藍色奏鳴曲　1975
壓克力・畫布

　　以暖色調襯托出圓形層次有序
的藍色體，畫面顯得暢快而律
動，正如奏鳴曲中各個音色的組
合與共鳴，譜出悅耳而感人的樂
章。作者在此畫技巧上的成熟表
現、有筆隨心起的功夫、畫質亦
在心靈寄情活躍。

圖3 ───────────────
海洋系列──知本小調　1976　油彩・畫布

　　作者遊山玩水的行旅，感悟大
自然的寧靜與遠大。以她才能與
專長對於海景深入的研習，所創
作的畫境，有近者明確、遠者飄
渺的表現。知本風情在創作的過
程，已加入了寶島美姿與生態機
能。

圖4 ───────────────
寶石系列──No.1　1987
壓克力・畫布

　　寶石在畫面上瀏覽已具完善的
美感原素。此畫更有裝飾性的表
現，接近寶石閃亮本質的安置，
具有音樂性、迴旋性與節奏的旋
律，其中明亮度與色相層次所完
成的美學表現，成為調子統一與
和諧。

圖5 ───────────────
海洋系列──如歌行板　1992　油彩・畫布

　　近景驚濤拍岸、中景海波興
味、近景風帆片片的寫景寫境
之作，顯現其創作技巧的妥善
應用、以及結合物象中的自然
景觀，提昇人情的濃度、作為
藝術美的標示。

圖6 ───────────────
大自然系列──灼灼其華　1993　油彩・畫布

　　以詩經文句為創作題材、
具有詩韻與文學意涵。詩性
心靈是純粹心境的聖靈。創
作者靈犀相通，「以花為
愛」、「以花為情」，開創
此幅作品，在印象筆法中，
擷取花團香遠之氣韻流動，
畫面呈現朦朧之美。

圖7 ───────────────
大自然系列──無限時空I.D.C　1993　油彩・畫布

　　「養紙芙蓉粉，薰衣苣蔻
香」，作者常喻以生命價值與
藝術永恆自勵，在各類油彩，
水墨或其他材質之間，發現礦
物質之寶石，或其磨粉後的永
恆，而開始以寶石系列作為創
作素材。然其畫意，寶石之整
體有神跡、有宇宙、有創意的
藝術美學。

圖8 ───────────────
大自然系列──宇宙時空　1994　油彩・畫布

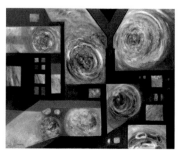

　　框架式的設計性黑線條，有
規矩中的動、靜氣勢，巧妙結
合如窗軒之結構，作者的心靈
世界溢出現實情境、或方、或
圓或正或斜交織在時間的空間
裡，令人賞之有趣。

圖9
大自然系列——依情　1994　油彩‧畫布

　　得稿於自然景物之寫生，以大樹作為創作的底稿，將景物化意象時，作者轉換為情思與心象的結構，並以黑線勾勒其景象，用色純厚，頗有東方水墨畫的美學表現。

圖13
寫生系列——美麗歲月　1995　油彩‧畫布

　　又是嘉南農村景象，除了近景連招花、權木籬芭外、中間一片綠草如茵，正是小朋友或農間後族人悠閒的空間，再佐以山前的樹林為屏，畫面有了三段式的結構，景色可深可遠，美感十足。

圖10
都會時空系列——浪漫的城市　1994　油彩‧畫布

　　藍色建體視覺導引了浪漫的色彩，刻劃有情的住宅區。在社會發展與人性意義上，作者經歷中，必得意於旅程中的印象。此畫深色架構上、浮出畫面的淺藍與粉白，在調子重彩中有表達的情思，應有入情入理的寓喻。

圖14
寫生系列——夏夢詩島　1995　油彩‧畫布

　　寫生是侯翠杏藝術創作的重要過程。當面對景物時，如何化繁為簡、畫簡為真，在畫面上固然有現實景色的描述，但如此幅畫的「夏夢詩島」，她所表現是台灣或寶島迷人風物，以詩情寄寓在景象中，當有一番清新的表現。

圖11
大自然系列——銀河　1995　油彩‧畫布

　　銀河的實質與神祕，在此張畫面上展現出幅射狀的佈局力量，以灰色白色為主調，並佐以圓點的安置，在浩瀚星河中多了層層相應的色面與粗線的組合力量。

圖15
都會時空系列——羅馬　1995　油彩‧畫布

　　義大利本是綺麗多元文化的聚集地，尤其羅馬的浪漫多情，是拉丁文明的主調。或許作者在羅馬的境遇特別有感，所以畫中的明亮度照耀城廓的外景，明確而鮮麗。

圖12
情感系列——激越　1995
油彩‧畫布

　　繁複的筆觸、在層次之中更顯現創作時的心靈寄寓，是夏卡爾畫意中的酒杯嗎，還是夏卡爾的夢幻，都是，也都不是。作者在此幅藝術美的詮釋所使用激情越過尋常的理性，而有「昏暗中尋覓一道彩光」的動力。

圖16
都會時空系列——舊金山　1996　油彩‧畫布

　　介於想像在實景中的心緒迴轉，在造景與造境之間，以暖色調作為詩境的焦距，以冷色系烘托出大城市所孕育的多元文明，是作者感時的創作。

圖17
大自然系列——臨海山城　1996　油彩・畫布

　　抽象是意象的表現，意象來自景象的凝情，將美感元素重組視覺可感的元素。此畫有山城、山海、山嶺的景點，也有水波、雲層與心情的解析，是為平視間的深遠造景技法、完善結構的美感要素。

圖18
大自然系列——豐碩大地　1996　油彩・畫布

　　面對繁華滋長的大地、人文上的家園、或田畦中的作物，交織成景的視覺現場當有一份孜孜成長的時空印象，在非象非景之間，創作山水似的美景，以意向為體的創作，可以因應時空的現代性。

圖19
大自然系列——顫動的山巒　1996　蛋彩・紙

　　山巒迷情、雲動風來、頂峯持重、輕煙冉冉，在點與線之間，有了律動的組合，是作者心境的移情，也是藝術美學的象徵與表現。

圖20
音樂系列——天地交響曲　1996　油彩・畫布

　　作者常以她在音樂美學的體會，轉化為繪畫創作。此幅創作時相信她的周圍必有交響曲的演奏，若是貝多芬的田園交響曲，或華格納的劇場組曲，那麼在寧靜致遠的當下，此畫充滿「藍色的多瑙河」意象，就更明確作者在藝術上的綜合成果。

圖21
音樂系列——合唱　1996　油彩・畫布

　　是音樂很立體的表演方式，三部合唱、四部和音等，正是繪畫中抽象與具象之間的層次調適，也是三度空間或五度空間的解析，此幅多起圓形影象或樂譜線的蒞臨，構成一幅堅定而神祕的圖面，令賞者興趣盎然。

圖22
音樂系列——即興曲　1996　油彩・紙

　　此畫是作者聆聽音樂符節的反射，以其藝術心情的敏感度，應用繪畫的形色與結構完成，除了中間似輻射黑影之外，一片玉潔冰心依曲調而創作。

圖23
音樂系列——帕華洛帝　1996
油彩・畫布

　　是歌唱的高亢旋律，也是震撼人心的共鳴，化為形象的圖影時、深淺對比、色彩互補或象徵聲音流動的結構組合，似乎也看到高八度之上音色即彩色的層次。

圖24
音樂系列——莫札特小夜曲　1996　油彩・畫布

　　顧名思義，繪畫與樂曲的結果，在運筆中、或構思中，旋律的流轉，節奏的拍數在形、色上是有很多的契合原素，作者在欣賞名作曲家的小夜曲，諸多的形質便能映印在畫面上，此畫在圖象中有更多繁複形、色表現。

圖25
情感系列——在雲端上　1996
油彩·紙

　　似霓裳曲飄浮在天空，似宮廷古典舞的衣帶，迴旋轉合，情思飛揚，熱情如前，由面的舖陳，到線條的結構、平衡、律動與清新，訴盡人間溫暖與希望，儘管沒能說清楚畫面有重如泰山、輕如鴻毛的對比。

圖26
情感系列——安全感　1996
油彩·紙

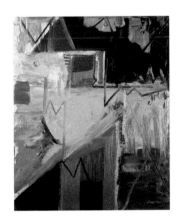

　　幾何圖形的構圖，曲折直線的分割，似有建築物的建造，在架構圖式上，以色面的鵝黃色，並以熱情的暖色調所組合的畫面，促使畫境呈現出積極信心的質量感。

圖27
情感系列——百感　1996　蛋彩·紙

　　交集在理想與現實之間，也在常理與理念之合的作品，斜線組合反向的衝力，色塊的集合積疊在美感洗鍊之後的純粹。綜合交錯的粗細線條，正是作者心中無礙的境界。

圖28
情感系列——夢境　1996　油彩·畫布

　　夢裡是多元的情感交織，也有綺麗五彩；畫中的色澤、紫氣束來、天地玄黃等都在訴說作者心中的詩情畫意，以及人間美妙遭遇。更是一種無限擴大的心靈漣漪。

圖29
都會時空系列——人間淨土　油彩·畫布

　　大城市繁榮迅速，有此起彼落之勢。而每一大都會均有建築體的興建，而且力求表現特有的建築風格。此幅標為人間淨土，在大都市之中，應是有特殊的意涵，其中不易的市容、安寧的環境都是被要求的基本條件。而今以幾何圖象化為意象的都市景觀當是乙份感人的創作。

圖30
都會時空系列——都會心象　1996　油彩·畫布

　　可以看出一座大城市的繁榮與積極面，雖亦有形體與光線的布局，最重的是在似與不似之間，又有好與不好的選擇，整張畫的創作，在於作者的事業與工程用心之間，體驗大都會形象的象徵色彩、造形的力量。

圖31
新世紀系列——未來城市　1996　蛋彩·紙

　　繪畫中的形體建立、或色相的分配，均在自由心性下完成、具有輕盈雋永的形式存在，如米羅的手法、或尚·杜布菲的圖記、以及達利的幻象的創作，導入未來時空中，城市是虛實共通的「圖與地」。

圖32
新世紀系列——未來港口　1996　油彩·畫布

　　畫面上孤形的帆影，有浮動建體，在層層疊疊之中，明亮互補、冷熱共生，使人見之有神祕感，又得有遐想的空間。作者在遊歷世界之餘，又見科幻之際，有此「想像」的景象出現，當是最具才能的表現之一。

圖33

情感系列——青春・我的夢　1996-2001　油彩・畫布

　　作者入情入性創作、結合多元性技法在畫面上組成綺夢再現，或沉穩心情、或飄逸晨興、甚至心緒百結、或意志健朗、詩畫本一律、作者採用「悟情」筆法構成多角度思索美感的創作。

圖34

新世紀系列——3D星球之家I、II
1996-2022　油彩・畫布

　　進入黑洞的理解，相對論的可能已然在新世紀呈現、雲端的積藏隨時提供星球的狀況。除了地球人之外，蘊含宇宙間的生物是否有更多綺麗的時空出現，此畫的造景顯然提供了線索。

圖35

大自然系列——春幼荷　1997　油彩・畫布

　　初春，萬象更新。荷塘水清，初長春荷，先有葉瓣出水、草芥尚稀，水影波紋、如詩如唱，既有時令的節奏又有清空的距離。在追溯情迷之間有莫內花園神韻是春之禮讚，也得有春韻組曲之美。

圖36

音樂系列——史特勞斯「春之頌II」　1997　油彩・畫布

　　春天，萬象更新，百花齊放。在畫面上作者表現出春之生與春之美的感應、也在音符與彩色之間結合而成視覺性的律動。有米羅的初光童趣，也有克利的輕筆點化的造景，雖是抽象圖形，卻有印象的筆法出現。

圖37

大自然系列——杏花村　1998　油彩・畫布

　　儼然以東方美學入畫，也以五言絕句裁示心意。是尋芳訪勝的動能，也是醉意不在酒的飄然、結合畫面的朦朧之景，美在心境的悠遊。從繁複中精簡，從複雜歸元。

圖38

情感系列——穿透　1998　油彩・畫布

　　此畫具東方意向美學玄墨為底、並壓低色度，在純粹藝術表現技法中，佐紫、綠為面、加上流動之線條連繫情感中相映趣味、令人想起米羅的點化表現。

圖39

情感系列——智慧之泉　1999　油彩・畫布

　　混沌未開似整張畫作的開端、心性隨著筆歌墨舞的靈性，在中心向左開發出一道彩光，是生命之泉，也是希望之景、而綜合世間的日常價值、開啟一道奮勵的希望。

圖40

音樂系列——韋瓦第「四季」之一「春」　1999　油彩・畫布

　　音樂家韋瓦第四組曲，春、夏、秋、冬的演奏。本圖所描寫樂曲中的春，旋律形、色、節奏變易為視覺形質，曲中易為畫的醒春感應，或蟄伏而起的蟲聲所交差的圖象，作者依其抑揚頓挫表現這幅具有詩意的畫作。

圖41
音樂系列——韋瓦第「四季」之二「夏」　1999　油彩·畫布

　　「綠樹濃蔭夏日長，樓臺倒影入池塘」中在此副作品中，表現的神似，亦象徵繪畫所引用的重音高聲的節奏，韋瓦第的樂曲組合，當有被作者感應的音律，在激烈熱情中，用筆數的力道，應是如此。

圖42
音樂系列——韋瓦第「四季」之三「秋」　1999　油彩·畫布

　　白煙起、大地黃，又有水溪在岸邊一片草原呈秋色。在音樂中的蕭颯與氣爽中，繪畫描述著它的形質，也表現秋的呢喃與喁啾，有聲有色、有質有體的整幅畫境。

圖43
音樂系列——韋瓦第「四季」之四「冬」　1999　油彩·畫布

　　冬山慘淡如睡，莫比大地皆然如斯。那是沉靜中、休息的季節，也是收藏儲能的當下。樂曲中的持重隱固，節奏力量與畫面形、色成正比，而創作者在作畫時當是：「心目競觀、神情爽滌」的態度。

圖44
民族風情系列——抽象素描I　2000　水墨·紙

　　簡純色彩，或稱之單一色相在畫布上的揮灑成章，以動勢作為整張畫的主軸，應用圖與地的反轉法，較為即興創作的抽象，包括了線性筆觸與圖型相襯的視點、抽象速寫或素描顯得有很自由的心象。

圖45
民族風情系列——抽象素描III　2000　水墨·紙

　　更進一步在單色營造出畫質的層次，也表達創作時的心境。畫面的黑白相間、或濃淡互體，以及結構空間的比例，在自動技法中，有一項隨機運用的力動，在畫境上不言可喻的是東方美學元素的加溫製作。

圖46
大自然系列——No.1 身歷其境　2000　油彩·畫布

　　明確的黃山景象巍巍乎氣勢，在山巖峭壁中，看到了時空存續，也深入山中的寧靜，雖很具象，卻也在「看山雨後聲色一新」的靈氣中。圖象完善，層次多元，三段構圖法，更表現出「山外山景色怡人」的特質。

圖47
大自然系列——No.8 登峰造極　2000　油彩·畫布

　　是名山的體驗，也是創作者情感的極致，畫山宜在氣勢的營造，也得在山嶺的追遠，更直矗在風頭上穩立，作者心志在「情滿山頭志在先，美存人間意猶在」的理想。藝術是項生命，也是創意。

圖48
大自然系列——No.3 神奇　2000　油彩·畫布

　　黃山名勝，登高望遠。遠觀山勢磅礴氣勢宏偉，在白雲間張鴻霞，曲徑幽深，澄江日落之際。作者有感而發描寫其景其境，已經是物我合一，在表現景深景明時，渾然一體，其中層次鮮明在於畫中白雲，成為畫眼美感。

圖49

大自然系列——No.9 無極　2000　油彩・畫布

　　設有限制的遐思，可觀可感景色、有文化體的讚美，有自然性的自請，更是無極迴盪的情思。黃山是山，黃山是神，黃山是景，黃山也是藝術。所知有感如趙無極的東方抽象表現主義的特徵。

圖50

情感系列——天地玄黃12　2001-2007　油彩・畫布

　　是作者基本上的堅持，以粉紅色為底訴說人生的遇合，或前或退，具有一種希望或一絲絲缺憾。畫面中的乙型星影，或簾帷中的飾品，都是作者創作時的力量。以天地玄黃為主調中，包括了自然、人文與文化心靈的組合。

圖51

情感系列——天地玄黃13　2001-2007　油彩・畫布

　　以幽深的藍色為底色，情感在冷靜中奔馳，是親情、愛情或人情，筆筆入性、面面憂戚的象徵，已顯現出作者心靈上的情境，頗具盡心緒的竭力創作，寄於心象中的無限沉思。

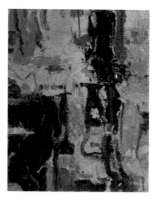

圖52

情感系列——天地玄黃15　2001-2007　油彩・畫布

　　框架的組合，有了作者情思的空間，不論以修行的態度，描繪糾葛心中的情思、或是作為再出發的力量，此畫的筆力與造境，均有明確的藝術美學的表徵。美是心靈洗滌後的輕鬆。

圖53

情感系列——天地玄黃18　2001-2007　油彩・畫布

　　主色調有天青地黃的氛圍，亦是作者年華正盛之作品，闡述人間情思悲喜，嘆生命之浩瀚。從構思到落筆，脈絡分別、肌理有序，自然性上之揮灑，社會性之啟發，抽象中有人性起伏的解析。

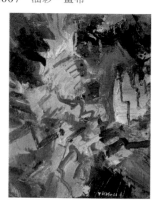

圖54

情感系列——天地玄黃20　2001-2007　油彩・畫布

　　以雙橫主軸結構，再佐以斜線為輔的畫面，呈現出主題動態與延伸的力量，就視覺美感而言，以灰淺綠為底，從中規劃出視覺焦點，可以蘊含情感繁複的力量，亦得冷靜思維的方向。

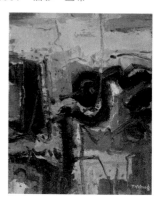

圖55

情感系列——天地玄黃28　2001-2007　油彩・畫布

　　平衡畫面有了漩渦似的造型，活化抽象中無形的線條的美感機能，又如在印象畫面無以說清的人世情面、在深淺情緒上，點、線、面所組合的視覺補色機能，凸顯出作者正當在生活價值上詮釋生命的意義。

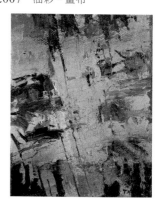

圖56

情感系列——天地玄黃33　2001-2007　油彩・畫布

　　結構主義的架構，詩情的絆索，在面的組合上，鑲嵌線的流動，具有乙份春醒大地的情懷，以及浪漫筆墨造天地的意象。若得「橋派」如是之景色，畫境更為悠遠。

圖57
情感系列——天地玄黃34　2001–2007　油彩‧畫布

　　隨心所欲、暢快的技法、有種「筆不筆、墨不墨、自有我在」的舒暢，在意象與抽象思維之間，作者寄情的藝境更覺妙趣橫生。

圖58
情感系列——天地玄黃36　2001–2007　油彩‧畫布

　　此幅尺寸不大、畫境卻寬廣。以花團簇擁造景，色彩繽紛，以寒色為底凸顯出生意盎然之勢。

圖59
新世紀系列——跨世紀　2001　油彩‧畫布

　　以熱情有致的色彩為主調，以生命亮麗為基礎，在繁複的人情取捨間，作者堅定心性，求取性靈的健旺，朝向美麗生活的圖象之作。

圖60
情感系列——美感無限　2001　油彩‧畫布

　　此畫有：「事遇快意處當轉」的意涵，化為筆墨表現時的色彩韻律，是令人心動的視覺效果，以藍色調襯托的橘黃，是為沁心的視覺美。

圖61
情感系列——西方精神　2001　油彩‧畫布

　　粉藍色面佈滿畫作，縱橫四周深色線條，除了有結構組合的意向外，畫境延伸作者未及在框內的情愫，卻令觀賞者對於「畫外畫」境界的遐思。

圖62
情感系列——雲在說話　2001　油彩‧畫布

　　飛雲過山丘、嵐氣沉水涯；誰在窗軒外，應聲清喜呀。詩情畫意中，一股金黃彩光昇華，在重山外嶺中，顯現主題上的秋意正濃。

圖63
情感系列——暇想　2001　油彩‧畫布

　　幅度不大、境界則在動靜之間產生律動的力量，是作者動筆時的暇想、或是一種自由心性的抒發。整張畫作中留下的方形、圓點或筆觸移動的痕跡，均是畫境所要表現的抽象美感。

圖64
大自然系列——山中傳奇II　2001　油彩‧畫布

　　流動筆墨、如水墨畫中的造境。以四幅畫面呈現不同的景象，如清水結雲、山嶺積翠、或山外山景色宜人，窗軒引雲入室，詩意正濃，在輕染持忘之下，完成繪畫美感的傳遞，賞之亦得清新之性耳。

圖65
情感系列——滾滾紅塵　2001　油彩・畫布

　　四聯屏畫作，不是四季景色，卻有四象心情，即是起、承、轉、合的靈皋聚合景色。有明確肌理創作的決心，亦得一片桃花紅得灩；更有江山萬里人情薄的感喟，再是遺夢遠去的淒迷之美，有理性的決行，亦有情思羈絆，作者的情愫落化為圖象。

圖66
大自然系列——山青水闊I　2001　油彩・畫布

　　雖抽象卻如山水畫之意象，此幅畫作者採中國繪畫文人性質入畫，山如何青、水如何闊，均在心境中的延伸，或有「青山不老水長流」的意眾詮彩，以及「水遠山外青雲殿」的寄情。

圖67
民族風情系列——印第安之火舞　2002　油彩・畫布

　　看表演、聽音樂，事實上有種音色為畫的形態出現。此幅是印第安之火舞，在黑暗背景中，人影持火炬在揮舞時，向神祈求的安寧必有飛揚的動作出現、亦有跳躍的舞蹈和音節的步履，創作者印象所感，訴之筆墨時，畫境深邃而內斂。

圖68
民族風情系列——英雄本色　2002　油彩・畫布

　　溫柔的極致，可以反之為堅強。作者一向義氣填胸的格性，當她接觸到歷史上的英雄好漢，或武俠小說中的天龍八部，甚至唯美的臥虎藏龍之後，一股正義凜然的氣勢出現在筆墨中，也表現畫面的沉重質量，十足表現出繪畫形質的美感。

圖69
音樂系列——杜蘭朵公主　2002　油彩・畫布

　　有情感深處的糾葛，亦有現實與人間冷暖的重演，此畫在詮釋歌舞劇中的內容，也在提示自古皆然社會真誠與虛妄、有情有義、有血有肉混合而成的畫面，給予創作的靈感，也增繪畫的內容美。

圖70
新世紀系列——來自五度空間的光
2002　油彩・畫布

　　新世紀是新的廿一世紀吧！進入科技的雲端時代，傳統的文化體、或社會意識的知覺層面，有一日三變的趣向。知與感顯得多元而增繁、平面、立體不足代表既有的空間，若加上思想、情感與德行、品味空間存在體就不只畫面的不定彩光了。

圖71
大自然系列——雲中樂　2002　油彩・畫布

　　大自然是天真純靜，亦是道長揮扇之愜意，雲山海煙是飛飄山嶺，還是佇立在前，作者有種：「海山微茫而隱見，江山巖立而峭卓」的感應。畫出那份「山雲我自樂，靈氣心底生」的境界。

圖72
情感系列——童詩　2003　油彩・畫布

　　擬人化的想像，純真時期的少女該有的夢想、或是天女散花、或是霓裳羽衣、小仙女點化人間等等聯想與夢境，可以低吟、也能哼唱，詩中有景有夢、夢中有詩有情，此畫正是紅紫色與情愫線條的聯結、美妙無限。

圖73
民族風情系列——延伸　2003　油彩・畫布

　　文化是人類生活經驗的累積，藝術是文化體與價值認知的結晶，作者以民族性格作為情感延伸的主調，似說未說的是四周環繞的熱情，有個冷靜的形質組合，使畫面顯得厚實而熱烈。

圖74
新世紀系列——網路進城　2003
油彩・畫布

　　面對無所不在的網路通道，人類受制了A1的控制，雖不致於立即被拘束在某一空間，但進入生活與生命交錯時刻，藝術創作必有更為廣泛的幻境、畫面是否有過多交織的火花、應允的色彩、藝術品的製作亦然有不同的表現。

圖75
都會時空系列——上海　2003　油彩・畫布

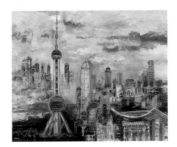

　　申城，自古是大陸名城、也是中國最早開發的城埠、工商業繁榮、揖舟方便，至今仍然是東方港城的代表之一。作者觀景思昔，以浦東新建之市容、配合色面與線條走向，促發畫面的穩重與活力、是視覺藝術中的特有情境表現。

圖76
大自然系列——光與熱I　2004　油彩・畫布

　　畫面上的筆觸，有扛鼎千鈞力道，用色深厚雅逸，雖有調子和諧上的講究，對於色彩與線條的調配，正是有漸層、比重與平衡的藝術美原理，表現出作者心境之深遠。

圖77
大自然系列——光與熱II　2004　油彩・畫布

　　或說宇宙是相對論的探究，作者在藝術美表現上、多層次的思維或元宇宙的想像，在藝術創作過程，早有更多的想像力在舖陳。此圖的藍底深色為帷幕，並以左右紅帶迴盪為景，統一畫面的筆墨則在造型之中，重疊層次，正是抽象畫的美盛之實。

圖78
情感系列——生命之問　2004　油彩・畫布

　　是心靈一項生機、動情於生命成長的悸動。筆觸多層重複、色彩力求高亢，是雲山煙雨，也是魚水之利的現實，畫境有多層解析空間。

圖79
海洋系列——海之冠　2005　油彩・畫布

　　寫實中瞬間的激情在於波濤渲天、水聲喧嘩中的氣勢，如驟雨急風、如電摯驚天。作者在創作過程掌握了稍縱即逝的剎那，傾力在畫面定調。

圖80
情感系列——朝顏　2005　油彩・畫布

　　此畫之主題在畫中，聚合視覺場域，有花非花、霧非霧的朦朧美，尤其熱情如彩面的粉赭色，加深畫中的詩情畫意，有種凄迷的心靈昇華。

圖81

都會時空系列——台北101 2005 油彩‧畫布

　　台北市容，除了城東新興的建築體外，每一幢樓房大廈，必有特有的形象景緻、或成為該城市地標，諸如台北市101大廈、矗立城東之巔、氣勢宏偉配合往昔都城建物，在視覺美學上，顯現巨大的發展能量。

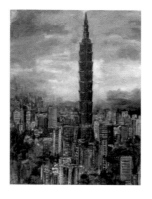

圖82

寶石系列——自然元素II 2005 油彩‧畫布

　　以黃底作為畫面的基層顏色、具有高雅華堂氣氛。整幅畫的主賓安排適當，反光迴影在造形的原理，頗具生動活潑，是造型美學的深度展現。

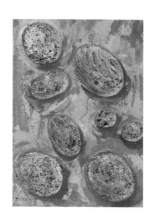

圖83

寶石系列——自然元素III 2005 油彩‧畫布

　　這一系列，採取自然物為主題，作者感應人文與自然間流動的激情，以大小圓形、橢圓形為畫面的元素，看似為人為間特別選擇的造景，令人想起十六世紀嵌鑲藝術的情境，頗有天、地、人共起宇宙觀賞的興趣。

圖84

寶石系列——自然元素VI 2008 油彩‧畫布

　　以寶石作為創作題材，不僅是材質不變、或永存的物體。從造形為圓形或橢圓形而言，確實有與大自然現象共鳴的契合。以不同比例，大小似鵝卵石為形態相融，畫面有流動與穩重並濟的表現，令人耳目一新。

圖85

寶石系列——自然元素VII 2008 油彩‧畫布

　　更為大小比例的寶石造型、集合一處的構圖、可以欣賞到寶石材質的自由形體，以及恆久不變的結晶色澤，並加入了以彎曲黑線為底，配合整幅畫的流動性，呈現了「綠寶石」的彩光，炫麗著美感的情境。

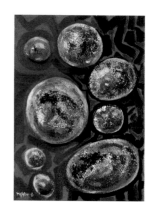

圖86

寶石系列——自然元素IX 2008 油彩‧畫布

　　此幅作品，以寒色調為底，並以黑粗線條為裝飾性觸感中，凸顯多顆寶石之熱烈色彩，除圖與地色彩的對比外，更可以從寶石造境中欣賞到不變的質地感。

圖87

寶石系列——自然元素X 2008 油彩‧畫布

　　閃閃發光的主題是畫面上造型的結構，每粒寶石，除了造景以鵝卵石形態安排外，紅底、灰面對比的形式，正是作者有感而發的創作元素，或說具有一種妙得天趣的興味。

圖88

大自然系列——四季‧春 2006 油彩‧畫布

　　作者有春、夏、秋、冬連作四幅直條畫，此畫表現中國山水畫中春天妊紫艷紅的情境。大地開眼、人間迎新在視覺感應下，輕煙迷漫、鳥語花香、不言之美儘入筆墨的表現下。很溫暖有希望的畫境。

圖89
大自然系列——四季·夏　2006
油彩·畫布

夏日炎炎、萬象爭輝、草山繁榮呈深綠，地載生機亦新興，有大氣蓬勃之力道，既有熱帶林山蒼鬱，亦有百景爭榮之氣勢。山水畫中「執大象，天下往」之勢，夏季氣勢正旺。

圖90
大自然系列——四季·秋　2006
油彩·畫布

秋楓颯颯已來臨，立秋而梧葉落的情景，正是秋風宜人入亦清的時節，在紫藍嵐氣中，畫面的中層已有夏盛過後、蟬聲稀的清淡與彩光、融在畫面上的美感恰以「鵝黃色澤染秋情」。

圖91
大自然系列——四季·冬　2006
油彩·畫布

冷色調映入畫面中，直覺是視覺所習慣之季節景色。作者以其觀物取景心得，佐以視覺敏感之特質，著力在畫面上的表現、運筆靈動、畫面淨潔，卻有千層萬筆的耐性，完成山水四季中冬日韶華再生的力量。

圖92
新世紀系列——幻象　2006　油彩·畫布

接近元宇宙的思維，明天永遠是今天的希望，在深層情感中，人心著落處與定位隨著時空的變化而興味，包括更多的深度思考，創作者永遠在追求完善的美感呈現。那麼新世紀中的正面思維，是否在「餐霞吸露，聊駐紅顏，弄月嘲風，開銷白日」吧！

圖93
民族風情系列——拉丁陽光 I　2007　油彩·畫布

拉丁民族熱情活潑，有西班牙浪漫情懷，亦具中南美洲原民的義氣，在音樂舞蹈之間、節奏快速俐落、行動敏捷實有無可抗拒情感融劑。此畫所得之視覺明亮規矩、正是拉丁民情的表現。

圖94
民族風情系列——拉丁陽光 II　2007　油彩·畫布

此畫面充滿熱情的能量，以幾何圖形並在背後框架為輔，酌以拉丁民族鮮綠映紅的原色為底，既得有光線亮麗效果，亦存在色階漸深的層次、促使自然色系中的浪漫情懷。

圖95
民族風情系列——拉丁陽光 IV　2007　油彩·畫布

亮麗陽光照耀在建築物體上，閃爍亮度，如拉丁情歌高亢旋律，在色澤上與筆觸肌理上，有強烈的主體性在造境有完善的表現，就調子的統一與結構完整表現了創作的功力。

圖96
民族風情系列——拉丁陽光 V　2007　油彩·畫布

幾何圖形造境，有結構性的間架，強烈的色彩，有序的空間組合，就繪畫史中的未來沉思，更顯現作者心內心緒的熱力，以及再造環境健美的理想。畫面上的表現正是拉丁風情詩意。

圖97
新世紀系列——拼圖I　2007　油彩‧畫布

康丁斯基在具象圖畫表現後，以觀念主見開啟抽象主義，旨在藝術在於觀念的寄情或表現。此畫作者所應用的表現，應有如是觀念、在接近符號性的圖式中，以結構畫面似機械主義、或立體構圖，深切在畫面上以色彩、線條，並有幾何圖形建立繪畫藝術美的圖象。

圖98
新世紀系列——拼圖II　2007　油彩‧畫布

畫幅不大，卻表現出繁複的結構、並以幾何圖形或以建築體之象徵、層層疊疊畫出作者不凡的理想造境，具有強大的組合力量，並分析出色調的統一與特色賞之新鮮有趣。

圖99
新世紀系列——拼圖IV　2007　油彩‧畫布

街燈成點、房舍為牆的造景，在動、靜之間、在穩固軸線、與縱橫交錯的分割畫面，美化而成的圖象，訴說了作者的直覺反應、在都會中迴望人群、動態的風景、以及支撐畫面整體的力量。

圖100
新世紀系列——拼圖VI　2007　油彩‧畫布

新造型主義，來自對物象的幾何圖化、並在畫面結構，採取象徵表現的技法，就抽象表現而言，康丁斯基或蒙得里安所注重觀念即為藝術的冥想與發展，此畫面的複雜分割線，以不同色相所表現的力量，更勝於一般習慣的風景造形。

圖101
民族風情系列——辟邪I　2008　油彩‧畫布

被神諭的故事，以神靈色彩創作、在玄色、紅色與黃色之間，走動式的燈火是靈魂所在，也是邁步的力量，如神靈退一進二的節奏、替代大眾維護的力量，在畫面上呈現巨大的動能。

圖102
大自然系列——如果我是陶淵明
2008　油彩‧畫布

以中華文化中的玄學南北朝王燦的美學概念：「心動于中，而聲出于心」的主張，悟性見心，或明心見性，陶詩中：「此中有真意，欲辯已忘言」的心境作畫心情如此，作者當有此理想而創作。

圖103
都會時空系列——繁華　2008　油彩‧畫布

此幅以15度斜角線為構圖主軸，在視覺上有種「動能」的力道，正是老子所說的「反者道之動」的反向思維。在繪畫表現來說，不斷翻轉或茁壯，就是繁華的象徵，此作品得到美學中平衡在於力量的完成。

圖104
都會時空系列——六本木的聯想I　2008　油彩‧畫布

此幅作品以寒色系為主調，在畫面上的中間插入黃赭色與青綠為視覺焦點，使畫幅上以直線橫線或回文線的設計圖面，顯得層次多樣，主題明確可體會作者深入創作的靈氣與功力。

圖105
情感系列——佳境　2009　油彩·畫布

　　半抽象的筆法，陳述視覺美感的經驗，是山是水外的山明水秀，也是城市人情喧嘩的現場。此畫所繪製的情境，作者說：乍晴乍雨，半醉半醒，猶如飛天下凡。

圖106
大自然系列——光·影　2009　油彩·畫布

　　是湖光月亮，還是初陽嵐昇，已不是賞畫的重點，而是在精細的筆觸中融入創作的情境，伸縮於宇宙間，舒展於心性處，表現抽象思維，趨無極應有如此主張：在飄渺中東方禪理在心上。此畫應如是觀。

圖107
寶石系列——水晶靈　2010　油彩·畫布

　　萬物皆有靈，寶石乃是億萬年潛修精靈，結晶剔透，是生態機能，也是人物共修之實體。此畫除了外在形式具有幽深寶藍之外，在動靜之行止均顯現活力與精美，作者在多元性情思的振抖下完善成作。

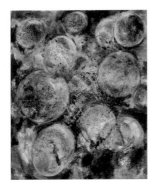

圖108
民族風情系列——華山　2010　油彩·畫布

　　華山論劍小說家營造出的英雄好漢，正是侯翠杏響往的氣吞山河勢可撼山的震動。畫面上呈現黑影幢幢、刀光劍影化為色感的多層表現、令人有種：「銳鋒產乎鈍石…美玉出乎醜璞」的造境。

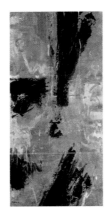

圖109
情感系列——沙龍小憩　2010　油彩·畫布

　　橫幅畫面、從直線的錯開到點、線、面的安置，看來是樂曲五線譜的形態，有節奏、旋律，還有躍動的音符，重底輕面的形色表現、繫於東方神祕美感的主張。

圖110
都會時空系列——巴黎左岸的浪漫　2010　油彩·畫布

　　巴黎原本就是充滿浪漫的城市，作者感應到左岸咖啡是文人、藝術家禍徉片刻的聖地。在一種造境古典，吸飲文化的氛圍裡，畫作所呈現的肌理，在知識的框架中，有了情思的想像之彩光。

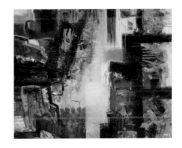

圖111
大自然系列——太虛祥雲　2011　油彩·畫布

　　老子自然太虛高雲，莊子以真為情，此畫得有宗教性之高遠、亦有作者修習自持之道，在畫面或得東方抽象表現主義的影響，創作時心入太虛、騰雲駕霧、靈動在無限境界上。

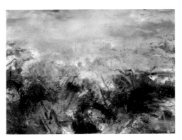

圖112
情感系列——躍進　2011　油彩·畫布

　　有表現筆法中顯現機械主義的決行，有意志之心牆中，似乎可以在瞬間提升自主的力量，然須臾間似乎又受到情感呼喚，在一種熱力與理性中，色彩與筆調所顯現的張力、無限延長。

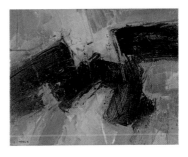

圖113

民族風情系列──保庇　2011　油彩‧畫布

　　以神跡顯靈之紅綠色彩，並佐以重筆的塊面圖象為層次對比造境，除了顯示藝術造景力量外，層層疊疊的筆墨象徵與表現，既有穩重的行筆力量、又有輕呼組曲的旋律，為祈生命的珍貴，以及人間的安寧，此畫成功表現了「保庇」人性的願望。

圖114

空間再詮釋創作（1）　2011　元宇宙‧虛擬空間

　　作者以一種裝置藝術的手法，從事三度空間的擺設，在藝術性美學之中，將物象給予多層次的表現、或是營造立體派的視覺多元的呈現，雖有她慣用的寶石題材，應是神跡重現的寄情。

圖115

大自然系列──碧落瑤池　2013　油彩‧畫布

　　在天池上小憩嗎！還是天上人間，或是神祇信仰中的西王母，在於入駐大眾心靈的理想中。畫面的淡紫輕煙，或彩虹靈光，在動靜之中，似有似無飛翔在人情的空間上，創作藝境是飽和的、完美的。

圖116

大自然系列──光輪　2013　油彩‧畫布

　　此幅作品題為光輪，一則描寫初光呈現一片金黃；另則是抽象意涵中將山水畫的綜合美學介入西畫的視覺材質上。在光與影交錯之下，呈現作者感悟的東方主義與美感的力量，是為創作性高過形式為主的表現。

圖117

禪系列──琉璃世界Ⅰ　2015　油彩‧畫布

　　是珠寶、是琉璃均是妙得天趣的藝術造景，然在列入繪畫藝術時得有充分的美學元素，才能在視覺感應上得到表現的力量。此畫中的琉璃品項似為寶石系列的延伸，在清澈透明的材質應用上，以輕快明亮的色澤貫穿整幅畫的美感要素。

圖118

都會時空系列──窗　2015　油彩‧畫布

　　寬可跑馬，細不容針的技巧，描繪都會的人文景觀，當有一種幻象與實境的著落，並有暖色調的鋪陳中，表現出都會一大群人、事、物糾葛而互動的蓬勃力量，是健康都會的寫照。

圖119

大自然系列──宇宙一隅　2016　油彩‧畫布

　　宇宙之大乃大方無隅，作者以寶石造形作為星斗變異的構圖法。事實上，採用的動能互補的反差，除了造成動態美感之外，對於星體之彩光，有她內心上的寄寓。

圖120

情感系列──漫天　2017　油彩‧畫布

　　以鵝卵石記形，以漫浪色澤定性的畫作。作者在創作時的情境，很可能在古典樂中的節奏應和，也可能是巴哈夢境節奏，在起伏與節奏中，有股流動的音符。

圖121
都會時空系列——都會的聯想　2018　油彩‧畫布

從畫面賞析，可以發現創作者對都會風情的感受，如山如阜、如織如縷的交會，是人情還是現象，是平面還是立體。有山林的寧靜，卻是當下的喧譁；有科技的巧思，亦得人文的景觀。作者在技法上應用純熟的能量，表現出大都會的爭榮與競爭，甚至是社會發展的驅動力。

圖122
寶石系列——芳菲　2018　油彩‧畫布

更為精湛安置，在質與量之間，老成持重中看春、賞花，體夏知情，甚至秋冬眼前，在於生命價值詮釋，體悟萬古長春的花絮，體看人世間對於寶石中的堅定與淬煉，是神靈，也是創作精神的反射。以寶石之質看造型之美，以寶石彩色，賞人生之美妙。

圖123
都會時空系列——濱海桃源　2022　油彩‧畫布

此幅作品，是作者悉心安排與設計的結構。前景輕盈筆調，與中景成面之穩重，有很妥當的造型呈現，加上遠景的山巒、雲彩，更是畫面的重點。在暖色調的居家屋舍中，以中和色調的淡藍襯托出山海共賞的都會，給觀賞者一種清新無比的氛圍，令人賞心悅目。

圖124
大自然系列——祕密花園　2022　油彩‧畫布

祕密是心靈的感悟，也是情意的寄情，以百花為盛的美感，刻劃出作者內在的情思與感應。既得花團簇擁、又有意象情景，用色與結構甚得後期印象畫派的神髓。

圖125
寶石系列——華麗　2022　油彩‧畫布

以寶石造形為主調，佐以較密合的小形點彩作為構圖的快速滾動體，使畫面呈現五彩繽紛又極其動態的造景，在視覺上有了旋轉力量，也是生動美感的象徵。

圖126
禪系列——螢光‧月光　2022　油彩‧畫布

此畫以琉璃手飾為主體，並在結構採不定性之安排，將圖象分佈在暖色系畫中，再以隨性以飽和藍色水珠溢灑前景、造成酣暢淋漓之效果、可冥想、可玄思。

圖127
新世紀系列——時空互動　2022　油彩‧畫布

堅定、穩重與鮮麗，是本作品給予藝術美學的造境。在時間流動中，空間是否也在移位，或在空間的時間中，是否有互為表裡的功能。作者除了造境用心經營外，一股生生不息的美學原理正在凝結一氣，是創作者一項新發展的喜悅心情。此時的畫面正是「樓台落日，山川出雲」吧！

圖128
大自然系列——探索宇宙的多次元　2022　油彩‧畫布

桑塔耶那說：把形式美歸因於表現。這是侯翠杏此畫的精神內涵，借用形式美感安排在畫面的多次元，也成就形式與色澤共同交織的效果，在繁複中，確定單純形質之美。

年　表
Chronology Tables

年代	侯翠杏生平	國內藝壇	國外藝壇	一般記事（國內、國外）
1949	·出生於台灣嘉義。 ·父親侯政廷，母親林玉霞，育有五名子女，侯翠杏為長女。	·第四屆全省美展在臺北市中山堂舉行。 ·臺灣省立臺北師範學院勞作圖畫科改為藝術學系，由黃君璧任系主任。	·亨利·摩爾在巴黎國家現代藝術博物館舉行大回顧展。 ·美國藝術家傑克森·帕洛克首度推出他的潑灑滴繪畫。 ·保羅·高更百年冥誕紀念展在巴黎揭幕。 ·「東京美術學校」改制為「東京藝術大學」。	·臺灣省實施戒嚴。 ·臺灣省實施三七五減租。 ·中共軍隊進犯金門古寧頭，被國府軍殲滅。 ·國民政府播遷臺灣，行政院開始在臺北辦公。 ·美國發表《中美關係白皮書》。 ·毛澤東在北平宣布成立「中華人民共和國」。 ·歐洲成立北大西洋公約組織（NATO）。
1955	·學習芭蕾舞三年。	·聯合報「藝文天地」以〈現代國畫應走的路向〉為題舉行筆談會，邀請畫家發表意見，參與者包括馬壽華、梁又銘、黃君璧、孫多慈、陳永森、藍蔭鼎、林玉山及施翠峰等。 ·陳進作品〈洞房〉入選日本第十屆日展。 ·黃君璧獲第一屆「中華文藝獎」美術部門首獎。	·德國舉行首屆文件大展。 ·美國藝術家葛林保使用「色域繪畫」稱謂。 ·維克多·瓦沙雷發表「黃色宣言」。	·物理學家愛因斯坦去世。 ·華沙公約組織成立。 ·英法兩國簽屬巴黎協定，西德獲得完全主權。 ·臺灣省立師範學院改制為師範大學。 ·首部臺語電影〈六才子西廂記〉上映。
1958	·學習兒童繪畫。	·楊英風等成立「中國現代版畫會」。 ·馮鍾睿等成立「四海畫會」。 ·「五月畫會」與「東方畫會」分別第二屆年度展。 ·李石樵在台北市中山堂舉行個展。 ·「世紀美術協會」羅美棧、廖繼英入會。	·盧奧去世。 ·畢卡索在巴黎聯合國文教組織大廈創作巨型壁畫〈戰勝邪惡的生命與精神之力〉。 ·美國藝術家馬克·托比獲威尼斯雙年展的大獎。 ·日本畫家橫山大觀過世。	·台灣警備總司令部正式成立。 ·立法院以祕密審議方式通過出版法修正案。 ·「八二三」砲戰爆發。 ·美國人造衛星「探險家一號」發射成功。 ·戴高樂任法國總統。
1960	·學習鋼琴五年。	·由余夢燕任發行人的《美術雜誌》創刊出版。 ·廖修平等成立「今日畫會」。	·美國普普藝術崛起。 ·法國前衛藝術家克萊因開創「活畫筆」作畫。 ·皮耶·瑞斯坦尼在米蘭發表「新寫實主義」宣言。 ·勒澤美術館在波特開幕。	·國民大會三讀通過修改「動員戡亂時期臨時條款」。 ·蔣介石、陳誠當選第三任總統、副總統。 ·雷震「涉嫌叛亂」被捕。 ·臺灣省東西橫貫公路竣工。 ·約翰·甘迺迪當選美國總統。
1964	·學習民族舞蹈二年。	·國立藝專增設美術科夜間部。 ·美國亨利·海卻來台介紹新興的普普藝術。	·美國普普藝術家羅森伯奪得威尼斯雙年展大獎。 ·日本巡迴展出達利和畢卡索的作品。 ·法國藝術家揚·法特希艾去世。 ·出生於瑞典的美國普普藝術家克雷·歐登堡展出他的食物雕塑藝術。 ·第3屆「文件展」在德國卡塞爾舉行。	·嘉南大地震。 ·新竹縣湖口裝甲兵副司令趙志華「湖口兵變」未遂。 ·第一條高速公路麥克阿瑟公路通車。 ·中國與法國建交，中華民國宣布與法斷交。 ·麥克阿瑟將軍病逝。
1968	·進入私立中國文化大學就讀農學院家政營養系。 ·進入青雲畫會學習美術系課程。	·《藝壇》月刊創刊。 ·陳漢強等組成「中華民國兒童美術教育學會」。 ·劉文煒、陳景容、潘朝森入「世紀美術協會」。	·杜象去世。 ·「藝術與機械」大展在紐約舉行。 ·紐約現代美術館展出「達達，超現實主義和他們的傳承」。	·「大學雜誌」創刊。 ·立法院通過九年國民教育實施條例。 ·行政通過台灣地區家庭計畫實施辦法。 ·台北市禁行人力三輪車，進入計程車時代。
1969	·加入青雲畫會。	·「畫外畫會」舉行第三次年度展。	·美國畫家安迪·沃荷開拓多媒體人像畫作。 ·歐普藝術家瓦沙雷在匈牙利布達佩斯舉行展覽。 ·漢斯·哈同在法國國立現代美術館展出。 ·日本發生學生、年輕藝術家群起反對現有美術團體及展覽會的風潮。	·金龍少年棒球隊勇奪世界冠軍。 ·中、俄邊境爆發珍寶島衝突事件。 ·美國太空船阿波羅十一號載人登陸月球。 ·巴解組織選出阿拉法特為議長。 ·以色列總理梅爾夫人組新內閣。 ·艾森豪去世。 ·戴高樂下台，龐畢度當選法國總統。
1970	·青雲畫會聯展。 ·首次去香港，跟隨台灣女籃隊國手去比賽。	·國立故宮博物院舉辦「中國古畫討論會」參加學者達二百餘人。 ·新竹師專成立國校美術館資料。 ·廖繼春在國立歷史博物館舉行個展。 ·闕明德等成立「中華民國雕塑學會」。 ·「中華民國版畫學會」成立。 ·《美術月刊》創刊。 ·郭承豐等在台北耕莘文教院舉行「七〇超級大展」。	·美國地景藝術勃興。 ·美國畫家馬克·羅斯柯自殺身亡。 ·巴爾納特·紐曼去世。 ·德國漢諾威達達藝術家史區維特的「美滋堡」（Merzbau）終年重現於漢諾威（原件1943年為盟軍轟炸所毀）。 ·最低極限雕塑家卡爾安德勒在紐約古根漢美術館展出。	·中華航空開闢中美航線。 ·布袋戲「雲州大儒俠」風靡，引起立委質詢。 ·蔣緯國在紐約遇刺脫難。 ·前《自由中國》雜誌發行人雷震出獄。 ·美、蘇第一次限武談判。 ·英國哲學家羅素去世。 ·沙達特任埃及總統。
1971	·首次去日本，參加東京中日美展，並代表台灣出席。 ·參加全省美展。 ·創辦「華岡家政」並擔任主編。	·《雄獅美術》創刊，何政廣擔任主編。 ·私立中國文化學院成立華岡博物館。 ·第1屆全國雕塑展舉行。	·國際知名英國畫家法蘭西斯·培根在巴黎舉行回顧展。 ·德國杜塞道夫展出「零」團體展。 ·比利時布魯塞爾舉辦「藝術和反藝術：從立體派到今天」大展。	·台灣第一座自行設計之原子爐建造成功。 ·美國將琉球交予日本；台灣各大學發起「保釣」遊行。 ·中鋼正式成立。 ·聯合國通過中國入會，中華民國宣布退出聯合國。 ·尼克森命駐越南美軍停止軍事行動。 ·東巴基斯坦獨立為孟加拉。 ·印度、巴基斯坦爆發全面戰爭。 ·美國參議院外交委員會廢止授權總統之「台灣防衛」決議案。 ·美國務卿季辛吉祕訪中國。
1972	·凌雲畫廊個展。〈歸途〉刊登美術雜誌封面。 ·大學畢業後獲得法國巴黎大學獎學金，赴日辦理法國簽證。 ·即將赴法留學之際，因母親不放心侯翠杏隻身前往又被叫回台灣。	·王秀雄等成立「中華民國美術教育學會」。 ·謝文昌等成立「藝術家俱樂部」於台中。	·法國抽象畫家蘇拉琦在美國舉行回顧展。 ·克利斯多完成他的「峽谷布簾」。 ·金寶美術館在德州福特·渥斯揭幕。 ·法國巴黎大皇宮展出「72年的或當代藝術」，開幕前爭端迭起。 ·第5屆「文件展」在德國卡塞爾舉行。	·蔣經國接掌行政院，謝東閔任台灣省主席。 ·國父紀念館落成。 ·中日斷交。 ·南橫通車。 ·美國大舉轟炸北越。 ·美國將琉球（包括釣魚台）施政權歸還日本，成立沖繩縣。
1973	·母親同意侯翠杏赴法留學並陪同一起到歐洲，第一站到希臘時，因母親生病只好回台北。回台北後在母親經媒妁之言下與廖大修博士訂婚。 ·與廖大修博士結婚。赴美國紐約進修。 ·紐約洛克菲勒大學個展。 ·到加拿大旅遊。	·楊三郎在省立博物館舉行「學畫五十年紀念展」。 ·國立歷史博物館舉行「張大千回顧展」。 ·雄獅美術推出「洪通專輯」。 ·劉文三等發起「當代藝術向南部推展運動展」。 ·「高雄縣立美術研究會」成立。	·畢卡索去世。 ·帕洛克一幅潑灑繪畫以二百萬美元賣出，創現代藝術最高價（作品僅二十年歷史）。 ·夏卡爾美術館在法國尼斯高成開幕。 ·英國倫敦展出「泰特林的夢」俄國絕對主義和構成主義（1910-1923）。	·國際經濟合作發展委員會改為經濟設計委員會。 ·曾文水庫完工，台中港興工。 ·第四次中東戰爭爆發，阿拉伯各國展開石油戰略，引發石油危機。 ·美國退出越戰。
1974	·女兒英君出生。	·國家文藝基金管理委員會成立。 ·楊三郎等成立中華民國油畫學會。 ·鐘有輝等成立「十青版畫協會」。 ·西安發現秦始皇兵馬俑墓。	·達利博物館在西班牙菲格拉斯鎮正式落成。 ·超寫實主義繪畫勃興。	·外交部宣布與日本斷航。 ·法國總統龐畢度去世，季斯卡就任。 ·尼克森因水門案辭去美國總統職務，福特繼任。

年代	侯翠杏生平	國內藝壇	國外藝壇	一般記事（國內、國外）
1975	·遷居奧克拉荷馬州。 ·青雲畫會聯展。	·藝術家雜誌創刊。 ·「中西名畫展」於國立歷史博物館開幕。 ·國家文藝獎開始接受推薦。 ·光復書局出版「世界美術館」全集。 ·楊興生創辦「龍門畫廊」。 ·師大美術系教授孫多慈去世。	·美國普普藝術家李奇登斯坦在巴黎舉行回顧展。 ·紐約蘇荷區自1960年代末期開始將倉庫改為畫廊，形成新的藝術中心。 ·壁畫在紐約、舊金山、洛杉磯蔚為流行。 ·米羅基金會在西班牙成立。 ·法國巴黎舉行「艾爾勃·馬各百紀念展」。 ·日本畫家堂本印象、棟方志功去世。	·4月5日，總統蔣中正心臟病發去世。 ·北迴鐵路南段花蓮至新城通車。 ·「台灣政論」創刊，黃信介任發行人。 ·中日航線正式恢復。 ·越南投降，北越進佔南越，形成海上難民潮。 ·蘇伊士運河恢復通航。 ·英國女王伊莉沙白夫婦訪日。 ·西班牙元首佛朗哥去世。
1976	·進入奧克拉荷馬州立大學攻讀環境藝術碩士。 ·到美國遊歷幾個州並參觀不同的美術館。	·廖繼春去世。 ·素人畫家洪通的作品首次公開展覽，掀起大眾傳播高潮，也吸引數量空前的觀畫人潮。 ·雄獅美術設置繪畫新人獎。	·保加利亞藝術家克利斯多在美國加州製作〈飛籬〉。 ·曼·雷去世。	·旅美科學家丁肇中獲諾貝爾物理學家。 ·周恩來去世，中國發生天安門事件。 ·中國發生唐山大地震。 ·中國領袖毛澤東去世，「四人幫」被捕。
1977	·在日本求學的小弟侯博仁意外過世於神戶。	·台南市「奇美文化基金會」成立。 ·國內第一座民間創辦的美術館──國泰美術館開幕。	·法國龐畢度藝術中心開幕。 ·法國國立當代藝術中心以馬塞·杜象作品為開幕展。 ·第6屆文件大展成為卡塞爾市全城參與的盛典。	·本土音樂活動興起。 ·彭哥、余光中抨擊鄉土文學作家，引發論戰。 ·台灣地區五項公職選舉，演發「中壢事件」。
1978	·取得奧克拉荷馬州立大學碩士學位。 ·奧克拉荷馬州立大學美術館個展。 ·兒子崇安出生。	·「吳三連獎基金會」成立。 ·謝里法《台灣美術運動史》出版，藝術家發行。	·義大利德·奇里訶去世。 ·柯爾達的戶外大型鋼鐵雕塑「Stabile」屹立巴黎。	·蔣經國當選第六任總統，謝東閔為副總統;李登輝為台北市市長。 ·南北高速公路全面通車。 ·中美斷交。
1979	·美國史丹福大學藝術研究所博士班進修。 ·紐約SINDEN畫廊菁英十人展。 ·台北春之藝廊個展。 ·當選華岡傑出校友及當選女青年聯誼會「優秀女青年表揚」。	·「光復前台灣美術回顧展」在太極畫廊舉行。 ·旅美台灣畫家謝慶德在紐約進行「自囚一年」的人體藝術創作，引起台北藝術界的關注與議論。 ·水彩畫家藍蔭鼎去世。 ·馬芳渝等成立「台南新象畫會」。 ·劉文煒等成立「中華水彩畫協會」。	·達利在巴黎龐畢度中心舉行回顧展。 ·女畫家設計家蘇妮亞·德諾內去世。 ·法國國立圖書館舉辦「趙無極回顧展」。 ·法國巴黎大皇宮展出畢卡索遺囑中捐贈給法國政府的其中的八百件作品。 ·美國紐約古根漢美術館盛大展出波依斯作品。 ·法國龐畢度中心展出委內瑞拉動力藝術家蘇托作品。	·美國與中國建交。 ·行政院通過設立北美事務協調委員會。 ·美國總統簽署「台灣關係法」。 ·中正國際機場啟用。 ·「美麗島」事件。 ·縱貫鐵路電氣化全線竣工、首座核能發電廠完工。 ·伊朗國王巴勒維逃亡，回教領袖何梅尼控制全局。 ·巴拿馬接管巴拿馬運河。 ·柴契爾夫人任英國首相。
1980	·省立歷史博物館《海外畫家》聯展。	·藝術家雜誌社創立五周年，刊出「台灣古地圖」，作者為阮昌銳。 ·聯合報系推展「藝術歸鄉運動」。 ·國立藝術學院籌備處成立。 ·新象藝術中心舉辦第1屆「國際藝術節」。	·紐約近代美術館建館五十週年特舉行畢卡索大型回顧展作品。 ·巴黎龐畢度中心舉辦「1919-1939年間革命和反動年代中的寫實主義」特展。 ·日本東京西武美術館舉辦「保羅·克利誕辰百年紀念特別展」。	·「美麗島事件」總指揮施明德被捕，林義雄家發生滅門血案。 ·北迴鐵路正式通車。 ·立法院通過國家賠償法。 ·收回淡水紅毛城。 ·台灣出現罕見大乾旱。
1981	·任中國文化大學家政系教授兼系主任、家政研究所所長。 ·1981-1984年，應聘中華學術院園藝研究所董事。 ·1981-2000年，有數不清的演講，受邀至法鼓山、扶輪社、崇她社、設計學會、各大專、中學與許多團體演講。 ·隨顏雲連先生習油畫。 ·首度在台北組織藝術展。	·席德進去世。 ·「阿波羅」、「版畫家」、「龍門」等三畫廊聯合舉辦「席德進生平傑作特選展」。 ·師大美術研究所成立。 ·國立歷史博物館舉辦「畢卡索藝展」並舉辦「中日現代陶藝作品展」。 ·印象派雷諾瓦原作抵台在國立歷史博物館展出。 ·立法院通過文建會組織條例。	·法國第17屆「巴黎雙年展」開幕。 ·紐約「惠特尼美術館雙年展」開幕。 ·畢卡索世紀大作〈格爾尼卡〉從紐約的近代美術館返回西班牙，陳列在馬德里普拉多美術館。 ·法國市立現代美術館展出「今日德國藝術」。	·電玩風行全島，管理問題引起重視。 ·葉公超病逝。 ·華沙公約大規模演習。 ·波蘭團結工聯大罷工，波蘭軍方接管政權，宣布戒嚴。 ·教宗若望保祿二世遇刺。 ·英國查理王子與戴安娜結婚。 ·埃及總統沙達特遇刺身亡。
1982	·當年由侯翠杏創辦的「華岡家政」變成發行人。 ·主辦國際食品營養研討會。 ·創辦「美育」雜誌雙月刊。 ·兼任由僑委會與教育部主辦的「海外青年訓練班」主任。	·國立藝術學院開學。 ·「中國現代畫學會」成立。 ·文建會籌劃「年代美展」。 ·李梅樹舉行「八十回顧展」。 ·陳庭詩等成立「現代眼畫會」。	·第7屆「文件大展」在德國舉行。 ·義大利主辦「前衛·超前衛」大展。 ·荷蘭舉行「60年至80年的態度──觀念──意象展」。 ·法國藝術家阿曼完成「長期停車」大型作品。 ·國際模素藝術館在尼斯揭幕。 ·比利時畫家保羅·德爾渥美術館成立揭幕。	·台北市土地銀行古亭分行搶案，嫌犯李師科未及一個月被捕；世華銀行運鈔車遭劫。 ·西北颱風豪雨成災。 ·墾丁國家公園成立。 ·行政院院會通過玉山、陽明山國家公園。 ·索忍尼辛訪台。 ·英國、阿根廷發生「福克蘭戰爭」。 ·以色列撤離西奈半島。
1983	·1983-1987年，應國立編譯館當家政科編審委員。 ·邀請奧克拉荷馬州靜水市市長訪問演講。 ·在來來香格里拉大飯店主辦服裝表演。	·李梅樹去世。 ·張大千去世。 ·金潤作去世。 ·台灣作曲家江文也病逝中國。 ·台北市立美術館開館。	·新自由形象繪畫大領國際藝壇風騷。 ·美國杜庫寧在紐約舉行回顧展。 ·龐畢度中心展出巴德斯坦的作品，波蘭當代藝術。 ·克利斯多在佛羅里達邁阿密畢斯凱恩灣製作「圍島」地景環境藝術。	·台北鐵路地下化先期工程開工。 ·豐原高中禮堂坍塌。 ·大學聯招重大改革「先考試再填志願」。 ·前菲律賓參議員艾奎諾結束流亡返菲，遇刺身亡。 ·韓航客機遭蘇聯擊落。
1984	·主辦中國文化大學第十三屆華岡藝展及服裝義展、籌募殘障福利基金。 ·在福華大飯店主辦服裝表演，提高生活素質，推廣美的教育。 ·到東歐旅遊。 ·擔任味全文教基金會董事迄今。 ·主編《中華文化餐飲圖譜》。 ·入選中華民國當代名人錄。	·載有二十四箱共四百五十二件全省美展作品的馬公輪突然爆炸，全部美術作品隨船沉入海底。 ·畫家陳德旺去世。 ·畫家李仲生去世。 ·「一○一現代藝術群」成立，盧怡仲等發起的「台北畫派」。 ·輔仁大學設立應用美術系。	·法國密特朗宣佈擴建羅浮宮，旅美華裔建築師貝聿銘為地下建築擴張計畫的設計人。 ·紐約近代美術館舉辦「20世紀藝術中的原始主義：部落種族與現代的」大展。 ·香港藝術館展出「20世紀中國繪畫」。 ·德國藝術家安森·基弗在法國巴黎展出。	·國民黨第12屆二中全會提名蔣經國與李登輝為總統、副總統候選人。 ·行政院核定計畫保護沿海自然環境。 ·行政院經建會核定太魯閣國家公園範圍。 ·海山煤礦災變。 ·《蔣經國傳》作者江南，在舊金山遭暗殺。 ·一清專案。 ·英國、中國簽訂香港協議。 ·印度甘地夫人遭暗殺身亡。
1985	·入選中華民國當代名人錄。	·李仲生「現代繪畫文教基金會」成立。	·夏卡爾去世。 ·世界科學博覽會在日本筑波城揭幕。 ·克里斯多包紮法國巴黎的新橋。 ·法國哲學家、藝術理論家主選「非物質」在龐畢度中心展出，表達後現代主義觀點。 ·法國藝術家杜布菲去世。 ·「法國巴黎雙年展」。	·諾貝爾和平獎得主德蕾莎修女訪臺。 ·台灣對外貿易總額躍居全球第十五名。 ·勞動基準法施行細則實施。 ·我國第一名試管嬰兒誕生。 ·立法院通過著作權法修正案。 ·戈巴契夫任蘇俄共黨總書記。
1986	·離開私立中國文化大學。 ·出版《家庭廚房之設計》。 ·出版《雲──錦繡人生雲影集》。	·台北市第1屆「畫廊博覽會」在福華沙龍舉行。 ·黃光男接掌台北市立美術館。 ·台北市立美術館舉辦「中國現代繪畫回顧展」及「陳進八十回顧展」。	·德國前衛藝術家波依斯去世。 ·法國巴黎、奧塞美術館開幕。 ·美國洛杉磯當代藝術熱潮：洛杉磯郡美術館「安德森館」增建落成，以及洛杉磯當代美術館（MOCA）落成開幕。 ·英國雕塑家亨利·摩爾去世。	·台灣首宗AIDS病例。 ·卡拉OK成為最受歡迎的娛樂。 ·「民主進步黨」宣布成立。 ·中美貿易談判、中美菸酒市場開放談判。 ·李遠哲獲諾貝爾化學獎。

年代	侯翠杏生平	國內藝壇	國外藝壇	一般記事（國內、國外）
1987	・任教於國立台灣大學講授藝術欣賞。	・環亞藝術中心、新象畫廊、春之藝廊，先後宣佈停業。 ・陳榮發等成立「高雄市現代畫學會」。 ・行政院核准公家建築藝術基金會。 ・本地畫廊紛紛推出中國畫家作品，市場掀起中國美術熱。	・國際知名的超現實主義畫家馬松去世。 ・梵谷名作〈向日葵〉（1888年作）在倫敦佳士得拍賣公司以3990萬美元賣出。 ・夏卡爾遺作在莫斯科展出。	・民進黨發起「五一九」示威行動。 ・「大家樂」賭風席捲台灣全島。 ・翡翠水庫完工啟用。 ・中華民國紅十字會開始辦理中國探親。 ・伊朗攻擊油輪、波斯灣情勢升高。 ・紐約華爾街股市崩盤。
1988	・帶女兒、兒子到歐洲旅行。	・省立美術館開館，高雄市立美術館籌備處成立。 ・北美館舉辦「後現代建築大師查理・摩爾建築展」、「克里斯多回顧展」、「李石樵回顧展」等。 ・高雄市長蘇南成擬邀俄裔雕塑家恩斯特・倪茲維斯尼為高雄市雕築花費達五億新台幣的「新自由男神像」，招致文化界抨擊而作罷。	・西柏林舉行波依斯回顧大展。 ・美國華盛頓畫廊展出女畫家歐姬芙的回顧展。 ・英國倫敦拍賣場創高價紀錄，畢卡索1905年粉紅時期的〈特技家的年輕小丑〉拍出3845萬元。	・蔣經國去世，李登輝繼任第七任總統。 ・開放報紙登記及增張。 ・國民黨召開十三全大會。 ・內政部受理中國親友來台奔喪及探病。 ・兩伊停火。 ・南北韓國會會談。
1989	・創立「財團法人侯政廷公益事業基金會」。 ・12月，第一次到上海，訪問龍華醫院，幫生病的父親取藥。	・《藝術家》刊出顏娟英撰「台灣早期西洋美術的發展」及「十年來大陸美術動向」專輯。 ・台大將原歷史研究所中之中國藝術史組改為藝術史研究所。 ・李澤藩去世。	・達利病逝於西班牙。 ・巴黎科技博物館舉行電腦藝術大展。 ・日本舉行「東山魁夷柏林、漢堡、維也納巡迴展歸國紀念展」。 ・貝聿銘設計的法國大羅浮宮入口金字塔廣場正式落成開放。	・涉及「二二八」事件議題的電影「悲情城市」獲威尼斯影展大獎。 ・台北區鐵路地下化完工通車。 ・《自由雜誌》負責人鄭南榕因主張台獨，抗拒被捕自焚身亡。 ・老布希任美國第四十一任總統。
1990	・父親逝世。 ・創立「財團法人侯政廷文教基金會」。 ・編印「侯政廷先生紀念集」。	・中國信託公司從紐約蘇富比拍賣會以美金660萬元購得法國印象派畫家莫內的作品〈翠堤春曉〉。 ・台北市立美術館舉辦「台灣早期西洋美術回顧展」，「保羅・德爾沃超現實世界展」。 ・書法家臺靜農逝世。	・荷蘭政府盛大舉行梵谷百年祭活動，帶動全球梵谷熱。 ・西歐藝壇掀起東歐畫家的展覽熱潮。 ・日本舉辦「歐洲繪畫五百年展」展出作品皆為莫斯科普希金美術館收藏。	・中華民國代表團赴北京參加睽別廿年的亞運。 ・總統府國家統一委員會成立。 ・五輕宣布動工。 ・海峽交流基金會成立，行政院大陸委員會正式運作。
1991	・擔任永壽文教基金會董事至2015年。 ・舉辦「我愛母親」兒童繪畫比賽。 ・中秋節攜帶月餅、日用品、家電到台北市各育幼院探視院童。 ・頒發清寒優秀獎學金，從研究生、大專生、高中生共80名學生受惠。 ・創立「關心自己・關心家人」一系列健康講座並出版「通俗心臟血管疾病」書籍送給需要的人。 ・為提昇國人居住環境品質，邀請專家學者，舉辦為期三天的「環境藝術研習課程」共7場演講。 ・舉辦「聖誕愛心晚會」招待台北市各育幼院院童。 ・捐贈臺北市立第一女子高級中學16台顯微鏡，輔助該校生物教學。 ・財團法人侯政廷文教基金會捐款「青杏醫學文教基金會」和臺大醫院，做為推展醫學研究及加護病房設備之用。 ・頒發清寒優秀獎學金，從研究生、大專生、高中生共50名學生受惠。 ・《青雲畫會前輩畫家十人展》。	・鴻禧美術館開幕，創辦人張添根名列美國《藝術新聞》雜誌所選的世界排名前兩百的藝術收藏家。 ・紐約舉辦中國書法討論會。 ・中國嘉琹美術館成立。 ・國立故宮舉辦中國藝術文物討論會及國立故宮文物赴美展覽。 ・楊三郎美術館成立。 ・太古佳士得首度獨立拍賣古代中國油畫。 ・立法院審查「文化藝術發展條例草案」。	・德國、荷蘭、英國舉行林布蘭特大展。 ・國際都會1991柏林國際藝術展覽。 ・羅森柏格捐贈價值十億美元的藏品給大都會美術館。 ・歐洲共同體藝術大師作品展巡迴世界。 ・馬摩丹美術館失竊的莫內〈印象・日出〉等名作失而復得。	・「閩獅」號漁船事件。 ・蘇聯共產政權瓦解。 ・波羅的海三小國獨立。 ・調查局偵辦「獨台會案」，引發學運抗議。 ・民進黨國大黨團退出臨時會，發動「四一七」遊行，動員戡亂時期自5月1日終止。 ・財政部公布開放十五家新銀行。 ・台塑六輕決定於雲林麥寮建廠。 ・中國組織「海峽兩岸關係協會」，兩岸關係進入新階段。
1992	・創辦「清和」雜誌印贈大眾，秉持文化教育活動，提昇國民生活品質之宗旨，努力推廣慈善及美化生活環境。 ・舉辦「人間有愛聯歡晚會」關懷低收入戶兒童。 ・聖誕節舉辦「歡樂之夜——愛心晚會」關懷台北市育幼院童。 ・於台北國賓大飯店國際廳舉辦「夢幻之夜——關懷兒童愛心晚會」，結合愛心與藝術的嘉年華會，為籌募育幼院及低收入兒童醫療及新年聯歡餐會基金。 ・舉辦「推動環保的手」兒童繪畫比賽。 ・為加強國人環保意識，舉辦「環保歌詞徵選」活動。 ・舉辦「氣功——淺談呼吸法」健康講座。 ・參加法鼓山舉行第一屆社會菁英禪三營，從此與法鼓山結緣至今。 ・到印尼旅遊。	・台北市立美術館與藝術家雜誌主辦「陳澄波作品展」於市美館。 ・藝術家出版社出版《台灣美術全集（第一～七卷）》。 ・台灣蘇富比公司在台北市新光美術館舉行現代中國油畫，水彩及雕塑拍賣會，包括台灣本土畫家作品。	・6月，第9屆文件展在德國卡塞爾舉行。 ・9月24日馬諦斯回顧展在紐約現代美術揭幕。	・8月，中華民國宣布與南韓斷交。 ・中華民國保護智慧財產的著作權修正案通過。 ・美國總統選舉，柯林頓入主白宮。 ・資深立法委員、監察委員、國大代表及民國38年從中國來的老民代議員全部退休。
1993	・主辦在新光三越百貨文化館展出之「抽象・現代・美感」國際展。 ・《青雲畫會前輩畫家十人展》。 ・舉辦「關愛與愛心」兒童繪畫比賽。 ・為台北市各育幼院院童舉辦眼科及牙科義診。 ・舉辦「仲夏夜之夢——暑期兒童夢幻營」，為育幼院院童展開三天兩夜山林生活美學教育。 ・贊助「慶祝世界糖尿病日歡樂園遊會」。 ・雙十節為育幼院老師舉辦餐會並觀賞煙火。 ・應邀至統一超商做專題演講。 ・到巴里島及菲律賓寫生旅遊。 ・帶母親去澳大利亞與紐西蘭旅遊。 ・帶母親到大陸旅遊。 ・帶兒子崇安到北京、上海參觀博物館及建築。 ・到法國訪問趙無極、朱德群、A.FERAUD…等藝術家。 ・邀請加州大學副校長劉麗容來台演講。	・藝術家出版社出版《台灣美術全集（第八～十二卷）》。 ・李石樵美術館在阿波羅大廈內設立新館。 ・李銘盛獲45屆威尼斯雙年展「開放展」邀請參加演出。 ・莫內展於國立故宮博物院舉行。 ・羅丹展於台北市立美術館舉行。 ・夏卡爾展於國父紀念館舉行。	・奧地利畫家克林姆在瑞士蘇黎世舉辦大型回顧展。 ・佛羅倫斯古蹟區驚爆，世界最重要的美術館之一，烏非茲美術館損失慘重。	・海峽兩岸交流歷史性會議的「辜汪會談」於地三地新加坡舉行會談。 ・中國客機被劫持來台事件，今年共發生了十起，幸未造成重大傷亡。 ・台灣有線電視法於立法院三讀通過。 ・自波斯灣戰事後，經美國斡旋，長達二十二個月談判，以巴簽署了和平協議。

年代	侯翠杏生平	國內藝壇	國外藝壇	一般記事（國內、國外）
1994	·贊助中華佛學研究所基金。 ·贊助台灣大學合唱團下鄉巡迴公演。 ·捐助中華民國海浪救生協會海域救援擾一艘。 ·舉辦「我最喜愛的…」兒童繪畫比賽。 ·捐贈廣慈博愛院婦職所課桌椅一批。 ·捐贈社會局福德平宅辦公室電腦及周邊設備以及捐助困苦的院童家屬。 ·舉辦「中部休閒文化之旅」慰勞育幼院老師的辛勞。 ·贊助日本天空劇團「新西遊記」慈善義演。 ·主辦「佛有做超渡法會嗎」佛學講座。 ·贊助蕭邦音樂基金會舉辦維也納少年合唱團音樂會。 ·贊助台北市政府社會局舉辦「台北建城百十周年愛心園遊會」。 ·於新光三越南京店文化館舉辦「無限美感大展」義賣畫展。並出版《侯翠杏畫集》。 ·慈濟「珍情畫意·擁抱蒼生義賣會」捐畫作義賣。 ·贊助中華民國糖尿病學會舉辦「與糖尿病共同成長園遊會」。 ·頒發育幼院院童獎學金。 ·捐助台北西門商業中心更新促進會推動會務經費。 ·到菲律賓外島寫生以及去新加坡旅遊。	·藝術家出版社出版《台灣美術全集〈第十三卷〉李澤藩》。 ·玉山銀行和「藝術家」雜誌簽約共同發行台灣的第一張VISA「藝術卡」。 ·台灣著名藝術收藏家呂雲麟病逝。 ·台北市立美術館獲得捐贈——台灣早期畫家何德來的一百二十五件作品。 ·台北世貿中心舉辦畢卡索展。	·米開朗基羅的名畫〈最後的審判〉，歷經四十年的時間終於修復完成。 ·挪威最著名畫家孟克名作〈吶喊〉在奧斯陸市中心的國家美術館失竊三個月後被尋回。	·諾貝爾和平獎得主曼德拉，當選為南非黑人總統。 ·七月，立法院通過全民健保法。 ·中華民國自治史上的大事，省市長直選由民進黨陳水扁贏得台北市長選舉的勝利。
1995	·贊助台北西門商業中心更新促進會編印「台北西區都市更新與未來展望」。 ·主辦國家音樂廳演出之「法國印象九五」音樂會。 ·贊助旅法畫家朱德群捐贈個人收藏法國雕塑家費侯（Albert Feraud）作品〈窈窕〉予高雄市立美術館。 ·協辦「海闊天空亮出青春與自信——全國第一屆校園才藝大賽」 ·贊助第九屆亞澳神經外科學大會在台北舉行。 ·贊助社會局舉辦兒童保護季活動「兒童安全展示會」。 ·舉辦「土地之愛」兒童繪畫比賽。 ·贊助台灣世界展望會至宜蘭訪問育幼院。 ·捐贈台北市啟智學校鋼琴一台，作為音樂治療及教學之用。 ·贊助許惠美紀念舞展－七夕雨的演出。 ·捐助家境清寒師範學院學生學費。 ·贊助台灣大學交響樂團「仲夏夜的邂逅」於暑假巡迴公演。 ·贊助北美菁英交響樂團「巡迴台灣的音樂會之旅」音樂會。 ·贊助中華服飾學會舉辦第十四屆國際服飾學術會議。 ·捐助宗恒法師留美西雅圖華盛頓大學學費。 ·贊助台灣大學學生參觀故宮「羅浮宮博物館珍藏名畫展」。 ·頒發台北市育幼院優秀學生獎學金。 ·到印尼巴里島寫生及到新加坡訪問新加坡大學。 ·法鼓山「人品提昇年」系列活動，應邀主講「紅塵有愛」講座。	·藝術家出版社出版「台灣美術全集〈第十四～十八卷〉」。 ·李梅樹紀念館在三峽開幕。 ·畫家楊三郎病逝家中，享年八十九歲。 ·「藝術家」雜誌創刊二十週年紀念。 ·畫家李石樵病逝紐約，享年八十八歲。 ·基隆市立文化中心展出倪蔣懷作品展。 ·高雄市立美術館展出「黃土水百年紀念展」。	·第46屆威尼斯雙年美展6月10日開幕，「中華民國館」首次進入展出。 ·威尼斯雙年展於6月14日舉行百年展，以人體為主題，展覽全名為「有同、有不同：人體簡史」。 ·美國地景藝術家克里斯多於6月14日完成包裹柏林國會大廈計畫。	·中華民國總統李登輝順利至美國訪問，不僅造成兩岸關係的文攻武嚇，也引起國際社會正視兩岸分裂分治的事實。 ·立法委員大選揭曉，我國正式邁入三黨政治時代。 ·日本神戶大地震奪走六千餘條人命。 ·以色列總理拉賓遇刺身亡。
1996	·捐贈健康醫療器材給貧苦患病老人。 ·贊助毒藥物防治發展基金會研究基金。 ·捐助世界展望會推廣會務經費。 ·捐助CD一批予育幼院以利教學及捐助罹患急性淋巴性白血病小朋友醫療費。 ·贊助法鼓山農禪寺法師前至大陸朝聖經費。 ·舉辦「快樂的假期」兒童繪畫比賽。 ·贊助青韻、建中、北一女合唱團第二十屆「東方之畫」聯合公演。 ·協辦「海闊天空亮出青春與自信校園巡迴演唱會及青少年才藝大賽」。 ·贊助中華藝術舞蹈團到加拿大巡迴義演。 ·舉辦「如何保持青春活力——養生秘方」健康講座。 ·舉辦「氣功真能治病嗎 漫談氣功科學化的展望」健康講座。 ·於台中台灣省立美術館舉辦個展。並出版《侯翠杏畫集》。 ·《青雲畫會前輩畫家十人展》。 ·應邀至嘉義市立文化中心舉辦個展。 ·舉辦「九九重陽節健康醫學講座」。 ·招待醫護人員觀賞國慶煙火。 ·應邀去英國參加 Royal Ascot 皇家馬會。 ·到美國紐約看展覽。 ·為籌設兒童復健醫院募款，贊助公益走秀。	·國立故宮「中華瑰寶」巡迴美國館展出。 ·國立歷史博物館舉辦「陳進九十回顧展」。 ·廖繼春家屬捐贈廖繼春遺作五十件給台北市立美術館，北美館舉辦「廖繼春回顧展」。 ·文人畫家江兆申，逝於中國瀋陽客旅。 ·《雄獅美術》宣佈於9月號後停刊。 ·台灣前輩畫家洪瑞麟病逝於美國加州。 ·藝術家出版社出版「台灣美術全集〈第十九卷〉黃土水」。	·紐約佳士得拍賣公司舉辦「中國古典家具博物館」拍賣會。 ·山東省青州博物館公布五十年來中國最大的佛教古物發現——北魏以來的單體像四百多尊。	·秘魯左派游擊隊突襲日本駐秘魯大使官邸挾持駐秘魯的各國大使及官員名流。 ·美國總統柯林頓及俄羅斯總統葉爾欽雙雙獲得連任。 ·英國狂牛症恐慌蔓延全世界。 ·中華民國首次正副總統直選，李登輝與連戰獲得當選。 ·8月，台灣地區發生強烈颱風賀伯肆虐全島。

年代	侯翠杏生平	國內藝壇	國外藝壇	一般記事（國內、國外）
1997	・到香港看展覽、馬來西亞旅遊。 ・贊助法鼓山中華佛學研究所舉辦「第三屆中華國際佛學會議」。 ・主辦「重陽節敬老健康醫學講座——銀髮族保健談」等一系列演講。 ・主辦「海外繫溫情——育幼院少年海外華僑家庭一周寄宿計畫」活動。 ・捐助中正大學學術發展經費。 ・贊助財團法人世紀音樂基金會舉辦「甜蜜生活戲中戲」聯合公演。 ・捐助慈濟功德會製作「聽見‧台灣」系列之一「大愛」錄音帶及CD。 ・舉辦「春天」兒童繪畫比賽。 ・贊助西門更新促進會會務經費。 ・捐助財團法人創世社會福利基金會植物人安養經費。 ・為育幼院老師舉辦年終聯誼餐會並致贈紀念品。 ・捐助財團法人肺臟移植基金會支助貧苦肺臟移植病患手術治療費。 ・去巴黎、土耳其，參觀威尼斯建築雙年展。 ・贊助國際崇她社「愛心義賣畫展」。	・國立歷史博物館展出「黃金印象」法國奧塞美術館名作展。 ・陳進獲頒文化獎。 ・國立歷史博物館展出「吳冠中畫展」。 ・文建會與藝術家出版社合作出版《公共藝術圖書》12冊。 ・楊英風、顏水龍病逝。	・第47屆威尼斯雙年展，由台北市立美術館統籌規劃台灣主題館，首次進駐國際藝術舞台。 ・第10屆德國大展6月於卡塞爾市展開。	・中國元老鄧小平病逝，享年九十三。 ・西藏精神領袖達賴喇嘛訪華。 ・英國威爾斯王妃黛安娜在與查理斯王子仳離後，不幸於出遊法國時車禍身亡，享年僅三十六歲。 ・蔣夫人宋美齡女士百歲華誕。
1998	・與張克明醫師結婚。 ・法鼓山「當代藝術品暨珠寶義賣會」捐畫作義賣。 ・《青雲畫會前輩畫家十人展》。 ・為育幼院老師舉辦年終聯誼餐會並致贈紀念品。 ・贊助西門更新促進會會務經費。 ・招待清寒學生參觀「慈悲‧智慧」藏傳佛教藝術大展。 ・招待對西洋藝術有興趣之學生參觀「傳奇之美——女人頌」西洋繪畫藝術展。 ・舉辦「重陽節敬老健康醫學講座」。 ・舉辦「星際之旅」兒童繪畫比賽。 ・捐助清寒戶醫療費、生活費及補助低收入戶裝設電話。 ・捐助財團法人愛盲文教基金會推動「有聲資訊中心」錄製有聲書。 ・舉辦「星際之旅——快樂兒童節」活動，招待台北市育幼院及低收入戶兒童到台中參觀太空梭博覽會及自然科學博物館。 ・贊助中華民國關懷協會推動關懷流浪狗護生活動。 ・贊助台北市社會局舉辦「愛的饗宴——需關懷兒童少年歲末聯歡團員會」年節慰問金。 ・到阿拉斯加坐郵輪，參觀當地風土人情。 ・贊助國際崇她社舉辦「心靈環保愛心晚會」。	・1月，藝術家出版社出版「台灣美術全集〈第二十、二十一卷〉」。 ・國畫嶺南派大師趙少昂病逝香港。 ・台灣前輩畫家陳進病逝。 ・台灣前輩畫家劉啟祥去世。	・紐約古根漢美術館展出「中華五千年文明藝術展」。 ・1998年紐約亞洲藝術節開幕。 ・西班牙馬德里舉行第17屆拱之大展（ARCO）當代藝術博覽。	・亞洲金融風暴，東南亞經濟持續低迷。 ・聖嬰現象導致全球氣候變化異常，暴風雨、水災、乾旱等天災不斷，人畜死傷慘重。 ・教育部發布「高級中學多元入學方案」，以基本學力測驗取代聯招。
1999	・國立台灣大學「智慧之泉——侯翠杏作品暨收藏展」。 ・捐贈〈智慧之泉〉畫作予台灣大學總圖書館。 ・到上海與當地藝術界交流。	・台灣美術館與藝術家出版社合作出版「台灣美術評論全集」。 ・於鹿港舉行的「歷史之心」裝置大展，由於藝術家們的理念與當地人士不合，作品遭住民杯葛。	・日本福岡美術館開館，舉辦第1屆福岡亞洲藝術三年展，邀請台灣藝術家吳天章、王俊傑、林明弘、陳順築等參展。 ・美國波士頓美術館舉辦沙金特展。 ・巴黎市立現代美術館舉辦野獸派大型回顧展。	・世紀末話題:千禧蟲。 ・科索沃戰爭。 ・印巴喀什米爾發生衝突。 ・俄羅斯出兵車臣。
2000	・國立台灣大學「智慧之泉II——荒漠甘泉」個展。 ・協辦中日美術交流協會來台展出。 ・在新朝雜誌發表文章及插圖繪畫。 ・到黃山旅遊。	・「林風眠百年誕辰回顧展」於國父紀念館與高雄市立美術館展出。 ・台北縣鶯歌陶瓷博物館正式於11月26日開館，為全台第一座縣級專業博物館。 ・第1屆帝門藝評獎。 ・雕塑家陳夏雨去世。	・漢諾威國際博覽會。 ・巴黎市立美術館野獸派大型回顧展。 ・第3屆上海雙年展。 ・巴黎奧塞美術館展出「庫爾貝與人民公社」。	・兩韓領導人舉行會晤，並簽署共同宣言。
2001	・中國上海美術館「美感無限——侯翠杏繪畫世界」個展。並出版《美感無限——侯翠杏繪畫世界》畫冊。 ・龍門畫廊「心淨國土淨」聯展。 ・到東歐旅遊。	・「花樣年華：從普桑到塞尚——法國繪畫三百年」11月於國立故宮展出。 ・國立故宮南下設分院計畫，引起立法院兩種正反立場對立、立委爭論不休。 ・台北當代藝術館正式開館。 ・台北佳士得退出台灣藝術拍賣市場。	・第49屆威尼斯雙年展。 ・第1屆瓦倫西亞雙年展開展。 ・第1屆橫濱三年展開展。 ・巴塞隆納畢卡索美術館展出「情色畢卡索」。	・中國成功加入世界貿易組織。 ・美國九一一恐怖事件。
2002	・日本奈良東大寺《無限展》聯展。 ・到法國看美術館。 ・北歐四國、俄羅斯旅遊。	・「張大千早期風華與大風堂用印展」於國立歷史博物館展出。 ・劉其偉、陳庭詩病逝。 ・台北舉行齊白石、唐代文物大展。	・阿姆斯特丹梵谷美術館舉辦「梵谷與高更」特展。 ・第25屆巴西聖保羅雙年展主題為「都會圖象」。 ・日本福岡舉行第2屆亞洲美術三年展。	・以巴衝突持續進行。 ・歐元上市。 ・台灣與中國今年均加入WTO成為會員。
2003	・擔任財團法人侯金堆先生文教基金會董事迄今。	・古根漢台中分館爭取中央五十億補助。 ・第1屆台新藝術獎出爐。 ・國立故宮博物院的珍藏赴德展出。 ・「印刻」文學雜誌創刊。	・至上主義大師馬列維奇回顧展於紐約古根漢美術館等歐美三地大型巡迴展。 ・巴塞隆納畢卡索美術館推出畢卡索鬥牛藝術版畫系列展。	・SARS疫情衝擊台灣。 ・狂牛症登陸美洲。 ・北美發生空前大停電事件。
2004	・國泰世華藝術中心《歐洲風情畫》油畫聯展。 ・母親逝世。 ・編印「行在菩薩學處——侯林玉霞紀念集」。 ・入文建會典藏編印《華人》美術年鑑。	・藝術家出版社出版「台灣當代美術大系」二十四冊。 ・林玉山去世。	・英國倫敦黑沃爾美術館推出「普普藝術大師——李奇登斯坦特展」。 ・西班牙將2004年定為達利年。	・陳水扁、呂秀蓮連任中華民國第11屆總統、副總統。 ・俄羅斯總統大選，普丁勝選。
2005	・到東京參觀藝術特展。 ・到義大利、巴黎參觀歐洲時裝周表演。 ・主辦《仲夏奇緣——女高音廖英君獨唱會》在國家音樂廳演出。	・文建會與義大利方面續約租用普里奇歐尼宮。	・第51屆威尼斯雙年展。	・旨在減少全球溫室氣體排放的「京都議定書」正式生效。

年代	侯翠杏生平	國內藝壇	國外藝壇	一般記事（國內、國外）
2006	·隨女兒與達拉斯合唱團到歐洲巡迴演出，再飛紐約參加兒子畢業典禮。 ·到上海參觀特展。 ·到地中海旅遊。	·文化總會策劃，藝術家出版社執行的「台灣藝術經典大系」共二十四冊於5月出版。 ·「高第建築展」於國父紀念館展出。 ·蕭如松藝術園區竣工開幕。	·第4屆柏林雙年展。 ·韓籍美裔的錄像藝術之父白南準辭世。	·北韓試射飛彈，引發國際關注。 ·以色列與黎巴嫩戰爭爆發。 ·《民生報》停刊。
2007	·國立歷史博物館「抽象新境」個展。並出版《抽象新境——侯翠杏作品集》。 ·主辦「創意大師——抽象趣味拼畫裝置比賽」。 ·受邀到國立歷史博物館邀請遵彭廳講演「侯翠杏抽象新境繪畫密碼」。 ·受邀到輔仁大學演講並宣導抽象藝術之美。 ·舉辦「企業捐書予偏遠學校」活動，精選優良童書一批，贈與台灣資源匱乏的學校。 ·舉辦聖誕節歡樂餐會讓台北市各育幼院童及教職員們在歡笑與溫馨中快樂過節。	·國立故宮舉辦「大觀——北宋書畫、汝窯、宋版圖書特展」，以及世界文明瑰寶大英博物館二百五十年收藏展。	·羅浮宮慶祝林布蘭特四百歲生日，舉辦其素描特展。	·台灣高鐵通車。 ·聯合國經濟事務部預測2007年世界經濟增長將減緩。
2008	·到北京參觀奧林匹克運動會。 ·捐贈限量版畫6幅給國立台灣大學。 ·到西班牙深度之旅。 ·舉辦聖誕節歡樂餐會招待台北市各育幼院童及低收入兒童，讓他們感受到節慶的溫暖。 ·重陽節贈送台北市老人服務中心書籍書刊及有聲音樂CD。 ·到桂林旅遊。	·台北市立美術館與上海雙年展、廣州三年展首度串連合作。 ·膠彩畫家郭雪湖獲第27屆行政院文化獎。 ·膠彩畫家林之助逝世。 ·高雄捷運美麗島站「光之穹頂」舉行揭幕式。 ·北美館設立「雙年展辦公室」。	·第16屆雪梨雙年展。	·投資銀行「雷曼兄弟」宣布破產，引發國際金融海嘯。 ·印度孟買遭巴基斯坦激進組織連環恐怖攻擊。 ·前總統陳水扁以貪汙罪遭到起訴。
2009	·到紐約、巴黎參觀美術館。 ·贊助福山原住民小朋友到台北國家戲劇院欣賞「NALUWAN傳奇——〈吉娃斯——迷走山林〉」音樂劇。 ·贈送福山國小升教學器具——降螢幕及單槍投影機，提升教學品質並提供學童優良學習環境。 ·兒童節致贈文具及書籍書刊一批給伯大尼育幼院、忠義育幼院、台北兒童福利中心、體惠育幼院。 ·捐助急難救助金200萬元給財團法人佛教慈濟慈善事業基金會，協助八八水災受災地區的關懷與重建工作。 ·主辦《愛情本事——女高音廖英君獨唱會》在國家音樂廳演出。	·台北市立美術館「蔡國強泡美術館」為蔡國強在台首次大型個展。	·第53屆威尼斯雙年展。	·巴拉克·歐巴馬正式宣任美國總統，成為美國歷史上第一位非裔黑人總統。 ·高雄舉辦「世界運動會」。
2010	·去約旦、以色列旅遊。 ·「品味抽象」個展。 ·贊助台灣大學慈幼社山友團到花蓮縣瑞穗鄉瑞北國小為原住民學童舉辦營隊活動。 ·捐贈台灣大學醫學院圖書館藝術圖書一批及音樂DVD。 ·捐贈體惠、義光、台北兒童福利中心等育幼院書籍、文具用品、音樂CD一批。 ·捐助台北市姐妹共愛心關懷協會「送愛心到五峰——圓夢車」活動。	·台北當代藝術中心開幕。 ·「文創法」於8月30日正式實施。 ·勞委會完成同意新增「藝術創作者」成為（第505項）職業職項。 ·2010台北雙年展舉行。	·佳士得於新加坡自由港設立亞洲首座藝術倉儲。 ·第12屆威尼斯建築雙年展。 ·第8屆上海雙年展舉行。	·上海舉行第41屆世界博覽會。 ·台灣舉行2010台北國際花卉博覽會。 ·第五次「江陳會談」於中國重慶舉行，兩岸簽署「兩岸經濟合作架構協議」（ECFA）。 ·南非舉行2010年世界盃足球賽。
2011	·鳳甲美術館「抽象·交響」個展。並出版《抽象·交響》畫冊。 ·到不丹旅遊。 ·中美洲巴拿馬運河郵輪旅遊。 ·雙十節邀請平時致力於專業醫療研究領域的教授、醫師們餐敘。	·前輩畫家陳慧坤過世。 ·第6屆國藝會董事長由施振榮出任。 ·「山水合璧——黃公望與富春山居圖特展」，於國立故宮博物院展出《富春山居圖》與浙江博物館《剩山圖》。	·第54屆威尼斯雙年展舉行，參展國家數為歷年之最。 ·西班牙馬德里舉辦30屆拱之大（ARCO）。 ·藝術家艾未未於北京被捕並於6月獲釋。 ·第11屆里昂雙年展舉行。	·中華民國建國百年，台灣五都改制。 ·3月11日，日本因強震海嘯引發核災。 ·蓋達組織首腦賓拉登遭美軍擊斃。 ·英國威廉王子大婚。 ·6月28日，台灣實施中國遊客自由行。
2012	·到南美坐郵輪旅遊參觀伊瓜蘇瀑布、參加里約嘉年華及南美數個國家。 ·贊助嘉義縣推動「田園城市」理念，推動嘉義縣國小環保小尖兵計畫，採購背包及遮陽帽贈送全縣18鄉鎮共125所小學約4000位學童。 ·捐贈靈鷲山佛教基金會唐卡2幅。 ·贊助光啟社製作《郎世寧在中國——謙卑服務的國畫師》記錄片。 ·花火節邀請醫護人員餐敘。	·文化部成立，龍應台任首任部長。 ·蕭瓊瑞《戰後台灣美術史》於《藝術家》雜誌連載。	·第9屆上海雙年展。 ·第30屆聖保羅雙年展。	·中華民國總統馬英九與副總統吳敦義就職。 ·弗朗索瓦·奧朗德當選法國總統。 ·美國總統歐巴馬成功連任。
2013	·到澳洲、紐西蘭、大溪地、新加坡參觀建築與城市設計。 ·贊助拍攝已高齡85歲國際樂壇傳奇大師里昂·佛萊雪（Leon Fleisher）來台北與國立台灣交響樂團亞洲巡迴演出紀錄片。 ·邀請長者至台北國家音樂廳欣賞台大EMBA《給親愛的·羅密歐與茱麗葉》慈善音樂會。 ·中秋節慰勞在不同領域的醫護人員。	·藝術家出版社出版《戰後台灣美術史》。 ·文化部針對威尼斯雙年展參展藝術家國籍爭議，邀北中南三大官方美術館館長舉行會議。 ·華人首座紅點設計博物館於松山文創園區開幕。 ·首次舉辦的高雄藝博會登場。 ·荷蘭藝術家霍夫曼的〈黃色小鴨〉引發全台熱潮。 ·國際工業設計社團組織宣布台北市獲選2016世界設計之都。	·華裔法國畫家趙無極辭世。 ·法蘭西斯·培根《路西安·弗洛伊德肖像三習作》畫作以1.42億美元刷新拍賣記錄。 ·梵諦岡首度現身威尼斯雙年展。	·教宗本篤十六世退位，新任教宗方濟就任。 ·兩岸服貿協議惹議，藝文界發表共同聲明，要求政府重啟服貿談判。 ·南韓女總統朴槿惠上任，成為南韓史上首位女總統。 ·敘利亞政府傳出以毒氣等生化武器攻擊反政府軍和民眾，傷亡慘重。 ·諾貝爾和平獎得主、前南非總統曼德拉逝世。 ·馬來西亞航空MH370離奇失蹤事件。
2014	·贊助景美中和風日研社舉辦和服著裝競賽，增進學生對國際文化的認識與尊重，創造更和諧的文化交流。 ·舉辦「感恩季·歡樂聚」聯誼餐會，邀請台北市兒童福利中心、體惠、義光等育幼院及安康平宅、婦女中途之家的小朋友及老師家長參加。 ·節日慰勞在不同醫療領域為病患犧牲奉獻醫護人員。 ·印製年度行事曆贈送機關團體。 ·從新加坡做郵輪到杜拜。 ·到東京藝術輕旅行。	·文化部「藝術銀行」總部於台中市自由路「銀行街」開幕。 ·吳天章獲選為第56屆威尼斯雙年展台灣館藝術家。 ·桃園地景藝術節，霍夫曼打造〈月兔〉遭焚毀。 ·文建會首任主委陳奇祿辭世。 ·藝術家于彭、陳順築，以及建築學者漢寶德相繼過世。	·華裔法國畫家朱德群辭世。 ·「國立故宮博物院——神品至寶展」於東京國立博物館揭幕，爆發「國立」二字遭日方媒體移除爭議。 ·〈功甫帖〉引發真偽問題的廣泛討論。 ·美籍著名中國藝術史家高居翰辭世。	·南韓「世越號」翻覆沉船難，傷亡人數創二十年來最高。 ·台灣高雄氣爆事件，死傷人數超過兩百。 ·蘇格蘭舉行獨立公投。 ·台灣大學生占領立法院，抗議與中國簽訂的《服務貿易協定》，被稱為「太陽花學運」。 ·香港展開「雨傘革命」，要求自由選舉權，近兩百位抗議者遭逮捕。

年代	侯翠杏生平	國內藝壇	國外藝壇	一般記事（國內、國外）
2015	·到張家界、九寨溝旅遊。 ·到波羅的海坐郵輪，荷蘭參觀美術館。 ·到巴拿馬度假，從弗羅里達巴拿馬運河到墨西哥在回到加州。 ·捐助中正大學學術基金會學術研究經費。 ·購買「捨得」及「圖說中華文化故事」優良書籍，贈送新北市萬里國中、貢寮國中、豐珠國中、金山高中、雙溪高中圖書館。 ·贊助旅美鋼琴家與米羅弦樂四重奏於紐約演出，並參與國際表演藝術聯盟會議年會。 ·贊助佛光山慈善救助費用。 ·節日慰勞在不同醫療領域為病患犧牲奉獻的醫護人員。	·《藝術家》雜誌創刊四十週年，發行人何政廣獲年度特別貢獻獎。 ·林平接任台北市立美術館館長，蕭宗煌接任國立台灣美術館館長。 ·國立故宮博物院建院九十週年推出三檔重要特展。 ·奇美博物館開館。	·香港巴塞爾藝博會已成亞洲重要國際藝展，吸引人氣。 ·日本森美術館重新開幕。 ·孟克美術館推出「梵谷和孟克」特展。	·希臘債務危機，造成政府破產。 ·台灣八仙水上樂園塵爆意外，近五百人燒成輕重傷，為史上最大公安事件。 ·台灣一名高中生因反對「微調課綱」而自殺身亡，引發民眾占領教育部抗議。 ·國際解除對伊朗經濟制裁，伊朗恢復石油出口，造成國際油價下跌。
2016	·到新加坡坐東南亞郵輪。 ·到美國紐約住三星期逛美術館、聽音樂會、看表演。 ·到大阪、京都看美術館。 ·坐迪士尼郵輪在美國東部旅遊。 ·日本瀨戶內國際藝術祭。 ·節日慰勞在不同醫療領域為病患犧牲奉獻的醫護人員。	·前高美館館長謝佩霓接任台北市文化局局長。 ·鄭麗君任文化部長。	·中國藝術家艾未未關閉他在丹麥的展覽，為抗議該國沒收庇護難民的財物用作供養費用。 ·英國搖滾歌手大衛·鮑伊因癌症逝世，享年六十九歲。其對現代藝術和時尚均具有巨大的影響。	·蔡英文當選中華民國總統，成為華人世界首位女性總統。 ·巴西爆發茲卡病毒，全球近三十國受到影響。 ·高雄美濃地震造成台南維冠金龍大樓倒塌，傷亡數百人。
2017	·從北門坐郵輪日本。 ·到紐約看展覽。 ·到長江三峽、雲南旅遊。 ·多瑙河坐河輪旅遊。 ·日本那霸、大阪坐郵輪旅遊。	·國立故宮開放低階文物圖象免費申請使用。 ·首個官辦同志議題展「光·合作用」9月9日在台北當代藝術館開幕。 ·藝術家林良材作品遭經紀人侵佔，47件市值共達新台幣5000萬元的油畫、雕塑作品遭楊博文帶走。	·第14屆卡塞爾文件展舉行。 ·第57屆威尼斯雙年展舉行。 ·香港蘇富比《北宋汝窯天青釉洗》以2億9430萬港元天價拍出，刷新中國瓷器拍賣紀錄。 ·英國泰納獎解除得獎年齡限制。 ·阿布達比羅浮宮正式開幕。	·南韓前總統朴槿惠遭彈劾入獄。 ·「#MeToo」運動席捲全球，引起社會大眾對性騷擾及性侵害受害者的關注。 ·台北舉行世界大學運動會。 ·司法院大法官於5月24日正式宣告「民法禁同婚違憲」。
2018	·5月到英國倫敦、黑池旅遊。 ·7月到紐約大都會博物館看特展。 ·9月30日在SOGO百貨重摔跌倒，三年多來一直在做治療。	·王攀元辭世。 ·潘播接任台南市美術館館長；廖新田接任國立歷史博物館館長。 ·陳輝東擔任台南市美術館董事長。	·2018年沃夫岡罕獎得主為韓國藝術家梁慧圭。	·美國鼓勵美台各層級官員互訪的《台灣旅行法》法案正式生效。 ·中國全國人大會議於3月17日表決，通過習近平連任國家主席。
2020	·到紐約治療腳傷。	·李永得接任文化部長。 ·順益台灣美術館開館。 ·梁永斐接任國立台灣美術館館長。 ·嘉義市立美術館正式開館。 ·洪瑞麟作品返台，共1496張圖及40本素描冊由長子洪鈞雄捐贈給文化部。	·野火肆虐澳洲，數間美術館包括坎培拉澳洲國家美術館緊急關閉。 ·英國泰納獎因新冠疫情取消當年度獎項，並改為頒發「泰納獎助金」予十位藝術家。 ·梵谷作品〈春天的紐南牧師花園〉（1884）於3月30日疫情期間遭竊。	·1月31日英國正式退出歐盟。 ·世界衛生組織（WHO）在3月11日正式宣布新型冠狀病毒（COVID-19）全球大流行。 ·黎巴嫩首都貝魯特港口於8月4日發生大型爆炸事故。 ·美國總統大選，拜登當選第46任美國總統。
2021	·捐助中低收入戶生活補助費。 ·舉辦小型藝術賞析、生活美學講座。 ·節日關懷醫護人員。 ·協辦中提琴獨奏音樂會——「情人節音樂會之愛的致意」。	·高雄市立美術館在閉館近八個月的整修後重新開館。 ·王俊傑接任台北市立美術館館長林育淳接任台南市美術館館長潘播接任亞洲大學現代美術館館長。 ·國家攝影文化中心（台北館）正式開幕。 ·台北當代藝術館成立二十週年。 ·《文化藝術獎助及促進條例》修正三讀通過。	·紐約佳士得首次拍賣NFT作品以天價6934萬6250美元售出，使該作者Beeple一躍躋身為當前仍在世身價排行前三位的藝術家。 ·蘿倫絲·德卡（Laurence des Cars）成為法國羅浮宮首位女館長。 ·2021年英國泰納獎首次無個人藝術家入圍。 ·弗列茲藝博會（Frieze Art Fair）宣布將在2022年9月與韓國畫廊協會合作，於首爾舉辦第一場在亞洲的弗列茲藝博會。	·台南市立圖書館新總館1月2日正式開館。 ·長榮海運貨櫃船長賜輪3月23日在蘇伊士運河擱淺，造成航道壅塞。 ·英國女王伊麗莎白二世的丈夫菲利普親王辭世，享壽99歲。 ·中國宣布「三孩政策」批准生育第三胎。
2022	·國立國父紀念館中山國家畫廊「宇宙·微觀——侯翠杏創作回顧展」。 ·《臺灣美術全集·卷43·侯翠杏》由藝術家出版社出版。 ·《藝山行旅——侯翠杏創作50年自述》由藝術家出版社出版。 ·出版《宇宙·微觀——侯翠杏創作回顧展》畫冊。 ·出版《畫與詩的偶遇》。	·文化部與九家票券平台推出「平台回饋送 同學藝起FUN」回饋活動。 ·北美館終止撒古流代表威尼斯雙年展台灣館資格。 ·梁永斐接任國立歷史博物館館長。 ·王攀元紀念館開館。 ·黃江海美術館開幕。	·阿姆斯特丹冬宮美術館因戰事與聖彼得堡終止合作。 ·第五十九屆威尼斯雙年展於4月23日正式開幕。 ·馬唯中成為紐約大都會美術館現當代藝術部首位「Ming Chu Hsu與Daniel Xu亞洲藝術」副策展人。 ·香港疫情持續影響，巴塞爾藝術展香港展延至5月舉行。 ·挪威國家博物館新館開幕。	·新冠COVID-19全球疫情持續進入第三年。 ·俄羅斯侵略烏克蘭，俄烏戰爭爆發。 ·世界多國逐漸解封，與新冠（COVID-19）病毒共存。

索 引
Index

2 畫

〈人物〉 190

3 畫

「大自然系列」 27、28

〈大自然系列──No.1 身歷其境〉 84、215

〈大自然系列──No.3 神奇〉 86、215

〈大自然系列──No.8 登峰造極〉 85、215

〈大自然系列──No.9 無極〉 87、216

〈大自然系列──山中傳奇 II〉 103、217

〈大自然系列──山青水闊 I〉 106、218

〈大自然系列──山嵐競豔〉 204

〈大自然系列──太虛祥雲〉 150、223

〈大自然系列──不染 I〉 198

〈大自然系列──四季‧冬〉 129、221

〈大自然系列──四季‧春〉 128、220

〈大自然系列──四季‧秋〉 129、221

〈大自然系列──四季‧夏〉 128、221

〈大自然系列──宇宙時空〉 45、210

〈大自然系列──光‧影〉 144、223

〈大自然系列──光與熱 I〉 116、219

〈大自然系列──光與熱 II〉 117、219

〈大自然系列──光輪〉 155、224

〈大自然系列──如果我是陶淵明〉 140、222

〈大自然系列──灼灼其華〉 43、210

〈大自然系列──杏花村〉 75、214

〈大自然系列──初綻〉 191

〈大自然系列──依情〉 46、211

〈大自然系列──春幼荷〉 72-73、214

〈大自然系列──姿采〉 197

〈大自然系列──祕密花園〉 164、225

〈大自然系列──雲中樂〉 111、218

〈大自然系列──雅緻〉 197

〈大自然系列──無限時空 I.D.C〉 44、210

〈大自然系列──萬里晴空〉 196

〈大自然系列──銀河〉 48、211

〈大自然系列──臨海山城〉 54、212

〈大自然系列──霜林雪岫〉 198

〈大自然系列──豐碩大地〉 55、184、212

〈大自然系列──顫動的山巒〉 56、212

〈山水速寫〉（48.5×33cm） 192

〈山水速寫〉（33×23.5cm） 192

4 畫

「天空系列」 27

〈天空系列──旭日東昇〉 26

〈天空系列──臥雲聽濤〉 26

〈日記速寫〉 195

王哲雄 30

王耀庭 180

5 畫

「民族風情系列」 26、27

〈民族風情系列──少林〉 147

〈民族風情系列──印第安之火舞〉 107、218

〈民族風情系列──武當〉 147

〈民族風情系列──抽象素描 I〉 82、215

〈民族風情系列──抽象素描 III〉 83、215

〈民族風情系列──拉丁陽光 I〉 131、221

〈民族風情系列──拉丁陽光 II〉 132、221

〈民族風情系列──拉丁陽光 IV〉 133、221

〈民族風情系列──拉丁陽光 V〉 134、221

〈民族風情系列──英雄本色〉 108、218

〈民族風情系列──保庇〉 152、224

〈民族風情系列──華山〉 146、147、223

〈民族風情系列──辟邪 I〉 139、222

「未來系列」 27、28

司空圖 25

石守謙 30、180

石瑞仁 30

6 畫

〈休息速寫〉（女） 194

〈休息速寫〉（男） 195

〈竹速寫〉 195

〈自畫像〉 203

〈在巴黎邂逅落入凡間的天使〉 205

「宇宙‧微觀──侯翠杏創作回顧展」 233

《宇宙‧微觀──侯翠杏創作回顧展》 233

朱德群 176、181、229、230、232

米羅（Joan Miró i Ferrà） 22、213、214、228

托爾斯泰（Leo Tolstoy） 25

7 畫

〈我思我畫〉 27

〈沙灘速寫〉 193

李石樵 22、227、229、230

李向陽 26-27、184

李梅齡 180

呂基正 22

克羅齊（Benedetto Croce） 20

里德（H. Read） 20、22、23、25、32

佛洛伊德（S. Freud） 21

8 畫

「武俠系列」 27

「花卉系列」 27

〈空間再詮釋創作（1）〉 153、224

〈糾結的雲、像似天然原礦石紋〉 196

〈東馬沙勞越古晉〉 201

〈長灘島素描〉 201

「抽象・交響」展 28、188、232

《抽象・交響》 232

〈抽象山水畫稿〉（1978） 196（左）

〈抽象山水畫稿〉（1978） 196（右）

〈抽象山水畫稿〉（2016） 208（上）

〈抽象山水畫稿〉（2016） 208（中）

〈抽象山水畫稿〉（2016） 208（下）

「抽象新境——侯翠杏近作展」 27、186、187、232

《抽象新境——侯翠杏作品集》 32、232

〈東方主義〉 28

林玉霞 20、170、172、173、176、177、179、196、227、229、231

林柏亭 180

金潤作 22、23、228

青雲畫會 22、174、227、228、229、230、231

9 畫

「建築系列」 27

「音樂系列」 26、27

〈音樂系列——天地交響曲〉 57、212

〈音樂系列——史特勞斯「春之頌 II」〉 74、214

〈音樂系列——合唱〉 58、212

〈音樂系列——即興曲〉 59、212

〈音樂系列——杜蘭朵公主〉 109、218

〈音樂系列——帕華洛帝〉 60、212

〈音樂系列——韋瓦第「四季」之四「冬」〉 81、215

〈音樂系列——韋瓦第「四季」之一「春」〉 78、214

〈音樂系列——韋瓦第「四季」之三「秋」〉 80、215

〈音樂系列——韋瓦第「四季」之二「夏」〉 79、215

〈音樂系列——莫札特小夜曲〉 61、212

〈音樂系列——藍色奏鳴曲〉 26、39、174、210

〈星際的聯想〉 190

〈神祕力量〉 28

〈為母親編紀念集插畫〉（37×45cm） 196

〈為母親編紀念集插畫〉（38.5×50.8cm） 196

〈風景寫生〉 201

《美育》雜誌 228

「美感無限——侯翠杏繪畫世界」展（2001） 26、184、185、231

《美感無限——侯翠杏繪畫世界》 231

侯政廷 20、170、172、173、227、229

侯翠杏 6-7、19 ～ 36、38 ～ 168、170 ～ 189、190 ～ 208、210 ～ 225、227 ～ 233

侯翠杏用紫檀樹幹手工做的茶几作品 205

《侯翠杏畫集》（1994） 230

《侯翠杏畫集》（1996） 230

侯翠香 170、177

柏格森（H. Bergron） 20

省立美術館個展（1996） 24、180、230

「品味抽象」個展 232

10 畫

〈海之樂章——浪花的禮讚〉 207

「海洋系列」 26、27

〈海洋系列——如歌行板〉 42、210

〈海洋系列——知本小調〉 40、210

〈海洋系列——海之冠〉 119、219

〈海洋系列——海底協奏曲〉 199

〈海洋系列——晨光〉 199

〈海洋系列——湖聲〉 198

〈海洋系列畫稿〉 192

〈海藍寶〉 28

「純真年代系列」 28

〈真正的美在於擁有一顆快樂的心〉 205

〈家庭廚房之設計〉 228

畢卡索（Pablo Ruiz Picasso） 22、227、228、229、230、231

桑塔耶那（Georg e Santayana） 24、32、225

11 畫

「情感系列」 27

「情感系列──天地玄黃」 88

〈情感系列──天地玄黃 12〉 89、216

〈情感系列──天地玄黃 13〉 90、216

〈情感系列──天地玄黃 15〉 91、216

〈情感系列──天地玄黃 18〉 92、216

〈情感系列──天地玄黃 20〉 93、216

〈情感系列──天地玄黃 28〉 94、216

〈情感系列──天地玄黃 33〉 95、216

〈情感系列──天地玄黃 34〉 96、217

〈情感系列──天地玄黃 36〉 97、217

〈情感系列──生命之問〉 118、219

〈情感系列──西方精神〉 28、100、217

〈情感系列──在雲端上〉 62、213

〈情感系列──百感〉 64、213

〈情感系列──安全感〉 63、213

〈情感系列──沙龍小憩〉 148、223

〈情感系列──佳境〉 28、143、223

〈情感系列──青春‧我的夢〉 70、214

〈情感系列──美感無限〉 99、217

〈情感系列──穿透〉 76、214

〈情感系列──智慧之泉〉 77、180、214、231

〈情感系列──雲在說話〉 28、101、217

〈情感系列──童詩〉 112、218

〈情感系列──朝顏〉 120、219

〈情感系列──暇想〉 102、217

〈情感系列──夢境〉 65、213

〈情感系列──滾滾紅塵〉 104-105、218

〈情感系列──漫天〉 159、224

〈情感系列──舞在花叢裡〉 204

〈情感系列──激越〉 49、211

〈情感系列──躍進〉 151、223

「都會系列」 26、27

「都會時空系列」 27

〈都會時空系列──人間淨土〉 66、213

〈都會時空系列──上海〉 115、219

〈都會時空系列──六本木的聯想 I〉 142、222

〈都會時空系列──台北 101〉 121、220

〈都會時空系列──印象魔幻島〉 206

〈都會時空系列──有地鐵的城市〉 204

〈都會時空系列──峇里憶寫〉 201

〈都會時空系列──威尼斯一隅〉 206

〈都會時空系列──浪漫的城市〉 47、211

〈都會時空系列──紐約一隅〉 204

〈都會時空系列──都會心象〉 67、213

〈都會時空系列──都會的聯想〉 160、225

〈都會時空系列──鳥瞰鑽石山〉 202

〈都會時空系列──窗〉 157、224

〈都會時空系列──窗外印象〉 207

〈都會時空系列──熱海〉 200

〈都會時空系列──繁華〉 141、222

〈都會時空系列──濱海桃源〉 162-163、225

「港口系列」 27

《清和》雜誌 229

〈速寫山水〉（1975） 193

〈速寫山水〉（1985） 197

〈速寫店員〉 194

《畫與詩的偶遇》 233

張大千 24、227、228、231

張克明 178、231

張璪 31

陳朝興 26、30、176

黃永川 28

陸機 22、31

12 畫

〈喜氣〉 28

「無限美感」展（1994） 177、230

「智慧之泉──侯翠杏作品暨收藏展」 182、231

「智慧之泉 II ──荒漠甘泉」展 231

〈尋找奇山峻嶺〉 192

〈雲──錦繡人生雲影集〉 228

〈雲層裡〉 192

傅宗堯 22、23

傅狷夫 22、23

嵇康 31

13 畫

「新世紀系列」 27

〈新世紀系列──3D 星球之家 I、II〉 71、214

〈新世紀系列──幻象〉 130、221

〈新世紀系列──未來城市〉 68、213

〈新世紀系列──未來港口〉 69、213

〈新世紀系列──來自五度空間的光〉 110、218

〈新世紀系列──拼圖 I〉 135、222

〈新世紀系列──拼圖 II〉 136、222

〈新世紀系列──拼圖 IV〉 137、222

〈新世紀系列──拼圖 VI〉 138、222

〈新世紀系列──時空互動〉 167、225

〈新世紀系列──網路進城〉 114、219

〈圓的呼喚〉 190

〈傳達白雪公主的歌聲〉 205

楊英風 22、28、30、227、231

達利（Salvador Dalí） 22、213、227、228、229、231

塞尚（Paul Cézanne） 24、29、231

14 畫

〈銀色之月波〉 190

《臺灣美術全集・卷 43・侯翠杏》 233

趙無極 176、177、216、223、228、229、232

豪斯帕斯（J. Hoopers） 26

豪澤爾（Arnold Hauser） 31、32

15 畫

「寫生系列」 26、27

〈寫生系列──火樹銀花〉 201

〈寫生系列──田園 I〉 38、210

〈寫生系列──帛琉海角〉 202

〈寫生系列──美麗歲月〉 50、211

〈寫生系列──皇后鎮〉 200

〈寫生系列──夏日〉 191

〈寫生系列──夏夢詩島〉 51、211

16 畫

「禪系列」 27

〈禪系列──琉璃世界 I〉 156、224

〈禪系列──螢光・月光〉 166、225

〈靜水鎮速寫〉 194

賴素鈴 31

17 畫

謝林（Friedrich Wilhelm Joseph Schelling） 24

18 畫

〈藍色奏鳴曲〉 22

〈歸途〉 171、227

顏雲連 22、174、228

19 畫

《藝山行旅──侯翠杏創作 50 年自述》 233

20 畫

〈寶石系列──No.1〉 41、210

〈寶石系列──水晶靈〉 145、223

〈寶石系列──自然元素 II〉 122、220

〈寶石系列──自然元素 III〉 123、220

〈寶石系列──自然元素 VI〉 124、220

〈寶石系列──自然元素 VII〉 125、220

〈寶石系列──自然元素 IX〉 126、220

〈寶石系列──自然元素 X〉 127、220

〈寶石系列──光之稜彩〉 204

〈寶石系列──芳菲〉 161、225

蘇東坡（蘇軾） 25、32

（黃光男提供）

論文作者簡介

黃光男

1944年出生於高雄縣
國立臺灣藝專美術科
臺灣師範大學美研所碩士
高雄師範大學文學博士

經歷：

　　行政院政務委員
　　總統府國策顧問
　　國立臺灣藝術大學校長
　　國立歷史博物館館長
　　臺北市立美術館館長
　　以及教師、教授和名譽教授

著作：

　　《實證美學》、《與人偶語》、《美術館行政》、
　　《博物館新視覺》、《博物館企業》、《畫境與化境——繪畫美學與創作》、
　　《流動的美感》、《藝術行動——黃光男藝術評論文集》、
　　《氣韻生動——文化創意產業20講》、
　　《美術家傳記叢書——鄉情‧美學‧藍蔭鼎》等近五十本各類書冊，
　　並出版畫冊二十餘冊。

畫展：

　　共舉辦個展二十餘次，並參與聯展五十餘次，
　　專長水墨畫創作，擅花鳥畫、寫意畫與現代繪畫。

獲獎：

　　長年來致力於藝術與文化的拓展與臺灣博物館的專業發展，
　　專精於美術史、美術理論及美學等。
　　曾榮獲教育部文化教育獎、
　　中山文藝創作獎、
　　第95年度金爵獎「美術教育」獎、
　　中國文藝協會獎章國畫類、
　　行政院新聞局國際傳播獎等；
　　獲頒法國國家特殊貢獻一等勳章、
　　法國文化部文藝一等勳章、
　　外交部敦誼外交獎章、
　　總統府二等景星勳章。

國家圖書館出版品預行編目資料

臺灣美術全集. 第43卷, 侯翠杏 = Taiwan fine arts
series. 43, Hou Tsui-Hsing. -- 初版. --
臺北市：藝術家出版社, 民111.06
240面；22.7×30.4公分
ISBN 978-986-282-301-9（精裝）

1.CST: 油畫　2.CST: 畫冊

948.5　　　　　　　　　　　　111008061

臺灣美術全集　第43卷
TAIWAN FINE ARTS SERIES 43

侯翠杏
HOU TSUI-HSING

中華民國111年（2022）6月20日　初版發行
定價　1800元

發 行 人／何政廣
出 版 者／藝術家出版社
　　　　　台北市金山南路（藝術家路）二段165號6樓
　　　　　TEL：（02）2388-6715～6
　　　　　FAX：（02）2396-5708
　　　　　郵政劃撥：50035145 藝術家出版社帳戶
　　　　　登記證　行政院新聞局台業第1749號

總 經 銷／時報文化出版企業股份有限公司
　　　　　倉　庫：桃園市龜山區萬壽路二段351號
　　　　　電　話：（02）2306-6842

製版印刷／鴻展彩色製版印刷股份有限公司

法律顧問／蕭雄淋